龜
時
間

民宿「龜時間」主人

櫻井雅之——著

楊雅銀——譯

從鎌倉民宿出發，尋找人與人之間的連繫

龜時間

目錄

連俞涵（演員／作家）

我分別在二〇一四年和二〇一八年的時候，造訪過龜時間，第一次搭公車從鎌倉車站到龜時間，跟著居民一起在住宅區下車，就好像剛從一場長途旅行結束，拖著行李，準備回家一樣。

下了公車站牌，往前走幾步就到龜時間了，一進門就看到MASA熱情的微笑，就好像大家是認識了許久的朋友，不會說日文的我，躲在朋友身後，但沒多久就聽見MASA用標準的中文和大家問候，內心真是驚喜萬分。

我們住在一間有上下鋪的和室，其中一個上鋪比較窄小，感覺是鑲嵌在壁櫥裡的空間，最嬌小的我，立刻舉手說我要睡那裡，爬進去之後，扭開床頭的小燈再把布廉拉上，就像進到一個秘密基地，讓人異常安心。

再次拜訪龜時間，除了懷念之外，更覺得這個地方，絕對是世界上最神奇的地方，一切和四年前一樣，幾乎沒有改變，水槽上的凹痕，手沖咖啡壺裡的咖啡渣氣味，桌上的玻璃小瓶插著一朵小花或小草，生活

感在時間的流動中，並沒有讓一切陳舊或被再次翻新，除了人的流動，屋子本身是靜止的，也許老房子都有這種魅力吧！已經老過一次了，所以不會再變老了，留下的一切如常。

很感謝這本書可以被翻譯成中文，這次去臨走前我買了MASA寫的這本書，跟他說希望我回去可以找一個懂日文的人讀給我聽，沒想到就接到了推薦序的邀約，這世界上的緣份真的很奇妙啊！閱讀完後我終於知道我為什麼會這麼喜歡這個地方了。

原來有些事是不用語言也能傳遞的，這個地方的一切都散發著主人的對環境永續和還有生活本質思考的細膩心思，而每個來這裡居住的人都感受到了。

來這裡，用烏龜的步調慢慢體驗鎌倉，也變得更能融入任何地方生活，因為只要帶著在這裡感受到的平靜，去到哪裡都是一樣的，願每個人都擁有自己的龜時間，讓自己回歸自然與日常還有心中的安定。

推薦序

李家騏（柳橋事務所）

二〇一七年夏天，在我與妻子擅自命名為「東京熱」的出差小旅行中途，割了兩天前往鎌倉，留宿的地點便是龜時間。星期天早上抵達JR鎌倉車站時，已是人山人海，雖然旅行備註上寫了「先將行李寄放在車站的投幣式置物櫃，直接沿小町通沿途逛往鶴岡八幡宮（勿忘イワタコーヒー店的鬆餅）」，不過每個投幣式置物櫃無論大小都已有人使用，為了安置行李，便決定直接搭公車前往材木座。

　　龜時間所在的材木座，並不算鎌倉的熱門地帶。短短六站公車行走的距離，環境便整個靜寂下來，按鈴下車，彷彿已置身另一個世界。來到龜時間，民宿主人櫻井先生仍在處理例行的房務，對於我們提前抵達，也欣然接受，並露出好客的笑容介紹民宿的使用規則。我忍不住想問他有什麼有趣的書店可以逛逛，他便拿出一張地圖，將推薦的書店特別圈出來，最後領著我們去牽腳踏車，再補上一句：「現在光明寺的繡球花開得很美喔。」

　　旅行總是伴隨著分量不等的意外，也可說正是這樣的意外讓旅行增

添許多隨機閃現的光彩。旅行前從旅行雜誌所企劃的「鎌倉特集」中收集了許多資料，當然也參考了這本書，記下了許多可以滿足口腹之慾與好奇心的店鋪。怎麼也不會想得到，第一站竟是不在資料中的光明寺。

我們踩著腳踏車穿越巷弄，典型日本住宅區的街景，卻有著海街特有的風情。光著上身的一家人（媽媽穿著比基尼）帶著各自的衝浪用具緩緩朝海的方向去，洋人面孔的情侶躲在陰影下研究著手上的旅遊書。我們來到光明寺境內，發現這裡也供奉著高倉健的牌位。櫻井先生特別推薦的繡球花在正殿旁一片池塘的周圍盛開，非常搶眼，彰顯著一股莊嚴而高貴的氣質。參拜之後，我們在正殿一角坐了下來，發現榻榻米上立著一隻幼蟲的屍骸，要不是我們身處龜時間的世界，應該是不會注意到這種日常的細節。事後我這麼想。

這本書是櫻井先生分享如何將人生的迷惘轉化為另一個機會，以世界公民的角度去思考自己的存在以及創造，如何能成為其他人生命一部分的紀實文學。他與龜時間想傳達給客人的，是一種對待時間的藝術。

前言

我在二十歲後半時，決定要透過旅行的經驗，尋找新的工作。

於是，以世界一圈為目標，前往了亞洲與非洲。雖然是拮据克難之旅，不過因為時間充裕，所以有好幾次能與當地居民深入接觸的經驗。在交流的過程中，我發現他們十分重視與家人、朋友相處的時間。或許經濟方面並不富裕，但仍然可以從他們身上感受到幸福的光芒。這樣的生活態度，深刻改變了我的價值觀。

在辛巴威與姆比拉琴的邂逅，成了我生命的一個轉機。我決定要仔細學習姆比拉琴的演奏方法，並將這樣的傳統音樂帶回日本，讓更多的日本人認識它。因為有這樣的目標，我中途放棄了世界周遊，選擇歸國。回國以後，我一面上班，同時也一面持續著推廣姆比拉琴。就這樣過了五年，這種生活方式還是無法維持基本開銷。直到三十七歲時，我才認清，如果要將姆比拉琴作為生涯職志的話，必須靠自己另外再開創事業。而就在那陣子，我恰巧參加了一個以「創造永續發展的社會」為主旨的市民運動——轉型城鎮（transition town）」。

那麼，接下來的問題就是：該開創怎樣的事業，才能發揮之前在世界各處旅行的經驗呢？就在百般苦惱時，「在鎌倉開一家民宿」的念頭一閃而過。我回想起自

己在世界旅行的那三年時光。回憶中，鮮明依舊的不是曾造訪過的街道景點，而是那些在旅途中，我曾遇過的人。而我與那些旅途的朋友們，大多都是在民宿結下緣分的。這樣的念頭，讓我不禁想：或許自己也能提供一個這樣的機會，讓來自世界各地的旅人們，也能體會到這種邂逅的感動吧？這是多麼有意義的工作啊！在著手打造民宿之際，認識了一同推動社區貨幣的伙伴、欣賞了許多美麗的舊式建築、身邊也來了許多願意協助民宿改裝的朋友。雖然在進行改裝之際，不巧發生了東日本大地震等等許多的困難，但我們克服了許多阻礙，順利開業至今。

書名「龜時間」是民宿的名稱，同時也是民宿的精神所在。我們期待讓前來光臨的旅客，能夠感受到緩緩的時間流動裡，藏有著極度珍貴的生命意義。與上一個世紀那種大量生產、大量消費的生活方式不同，我們現在追求的是珍惜手邊現有的東西，建立一個資源能夠無止盡循環利用的社會。藉由互需互助，找回過去那些為了追求便利而被犧牲掉的、人與人之間的互動關係，而那些都是金錢所無法換到的。

另外，「龜時間」同時也蘊含著我們的願念。我們希望，在「龜時間」工作的人員，以及在我們身邊周遭的人們，都能活得更自在、回歸到人類本質的生活方式。

最後，希望那些還沒找到自己想做的工作、或是對於庸庸碌碌的生活抱持著疑問態度的讀者們，在閱讀本書後，也能窺見到另一種不同的生命出路。

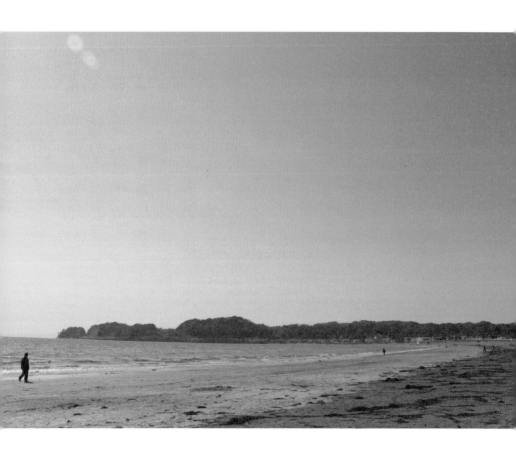

我們最推薦旅客可以利用早晨的時
間在材木座散步。特別是秋天到春
天之際，可以欣賞到廣闊的藍天及
白沙灘。

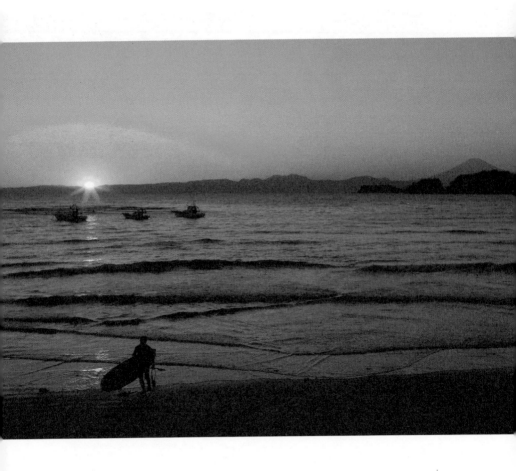

到材木座海岸步行只要三分鐘。秋
末的夕陽，將海邊染成橘紅一片，
與富士山的剪影互相輝映。

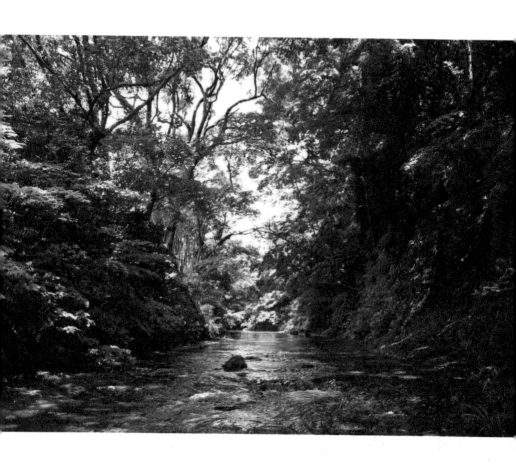

這裡是滑川最美的地方。河岸兩邊沒有經過特別的整理，保持它原有的自然風貌。有機會的話一定要來看看！

遊客可以在「獅子舞」這
個地方賞楓。紅色楓葉與
金黃色銀杏，兩色交織相
映的美，令人屏息。

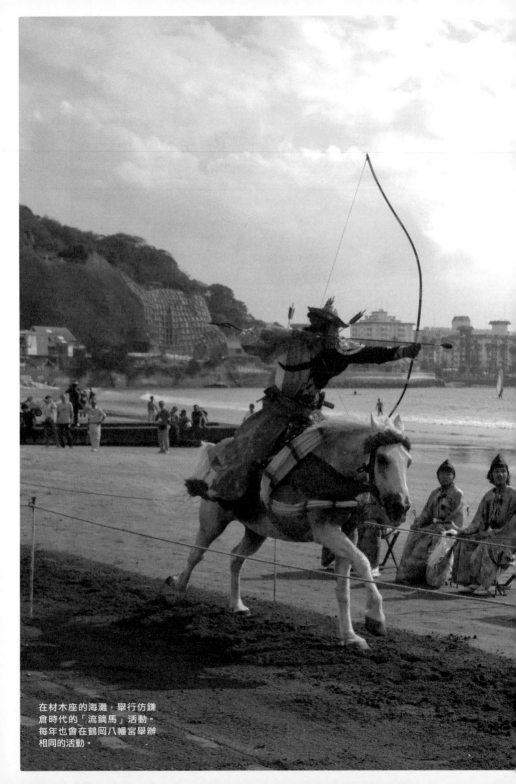

在材木座的海灘，舉行仿鎌
倉時代的「流鏑馬」活動。
每年也會在鶴岡八幡宮舉辦
相同的活動。

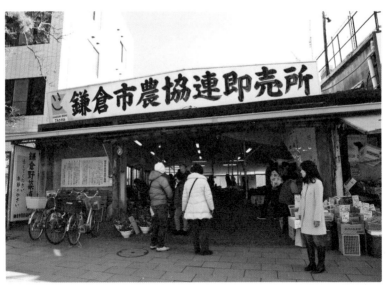

居民及廚師都會來這個俗稱「連賣」的地方購買食材。有時也可以在這裡看到一些稀有的蔬果。

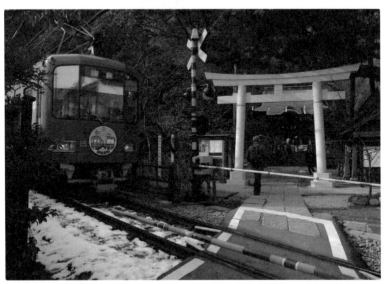

彷彿穿梭在住宅窄縫之間的「江之電車」。來這裡搭搭看「江之電車」，也可以體驗一下居住在鎌倉的日常。

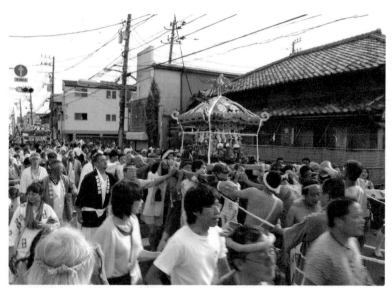

六月在材木座舉行「亂材祭」。這兩座神轎最後會被抬往海面。

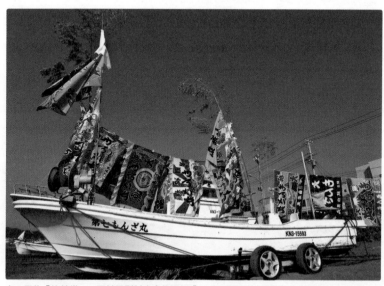

在一月的「汐神樂」，可以見到材木座的漁船「MONZAMARU」高舉著大漁旗的壯觀景象。

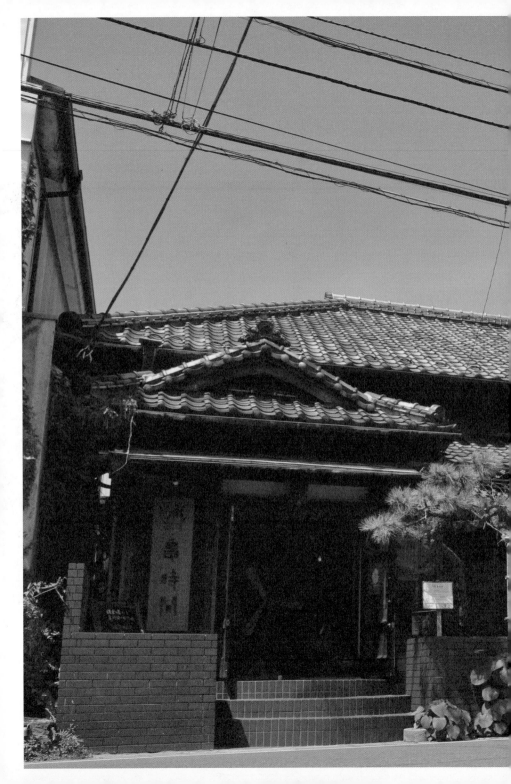

大正後期華麗的老建築
融合東洋與西洋的風格，充分展其獨特的個性

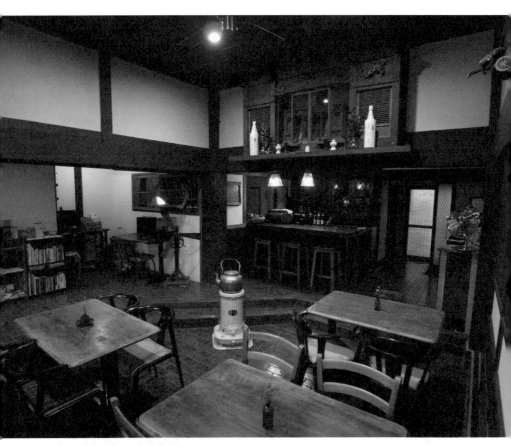

候客室的特徵，在於櫸木製的大黑柱及屋樑。
磁磚地板及櫃臺的電燈，是民宿前身牛排館時
期所裝設的。八疊大的和室裡，不管是木頭床
柱、窗欄上透光雕刻、大阪風格的拉門等，處
處皆能感受到傳統技藝的細膩雕琢。

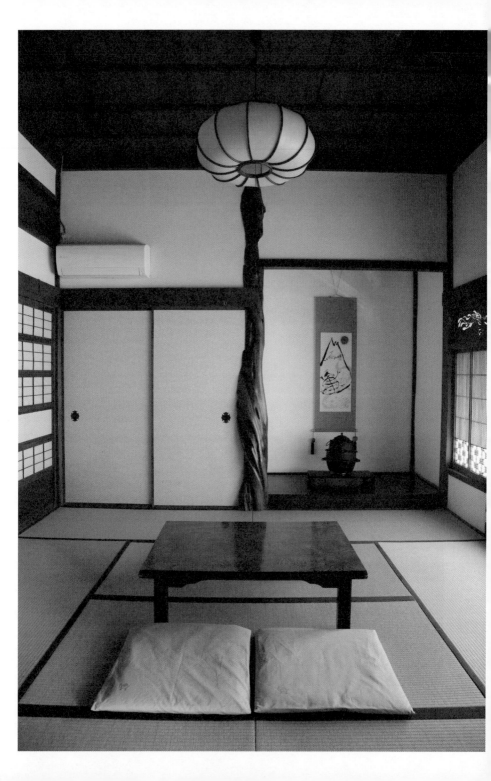

室內裝潢保留舊有的風格，
同時也藏著許多創意工夫的設計。

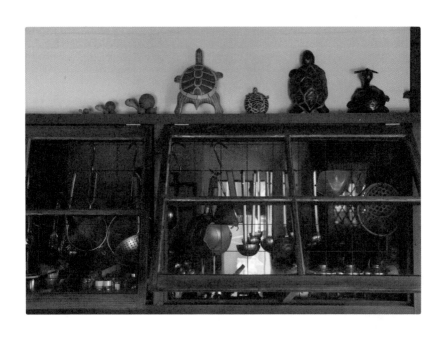

為祈求事業順利而供奉的神棚，靜靜地守護著民宿。館內陳列著許多烏龜的飾品，其中也有許多來自世界各處的烏龜紀念品。經過改裝的壁櫥「哆啦A夢的床」、或磁磚水槽等，也增添了「龜時間」的獨特風格。到了夏天，覆蓋在窗邊那片如翠綠窗簾般的山苦瓜葉，多麼地涼爽快意！

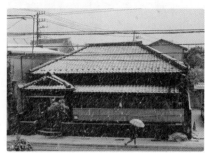

KAMEJIKAN EVENT

依照不同季節所舉辦的各式活動。
有些是以鎌倉的自然景象為主題；有些是邀請各界專家，一同舉辦體驗活動。

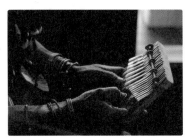

④ 每個月第一、第三的週六，舉辦姆比拉琴教學體驗

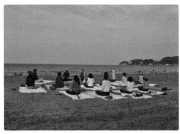

① 兩天一夜印度文化體驗營

⑤ 「龜時間」周年祭

② 傾聽鎌倉大自然之聲——鎌倉之「音散步」

⑥ 視天氣狀況，舉行日式醃梅教學

③ 女兒節舉辦的書法教室

註① 透過料理、阿育吠陀、瑜伽、冥想，體驗印度文化，是相當受歡迎的一項活動。

註② 本活動是與「轉型鎌倉」團隊共同舉辦。活動由鎌倉在地媒體「鎌倉通」的負責人、同時也是咖啡店老闆的宇治香先生，帶領遊客參觀史蹟。導聆則由岩田茉莉江女士擔任，在大自然中進行體驗活動。

註③ 由書寫客房掛軸的書法家春照女士擔任講師，在春天舉辦書法活動。

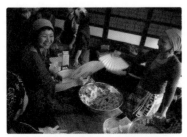

⑩ 冬季固定舉辦的體驗營──味噌製作日

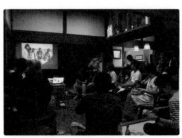

⑦ 「用旅行牽起全世界」分享會

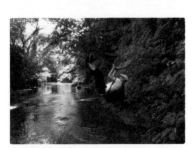

⑪ 鎌倉秘境一日旅──龜時間探險隊

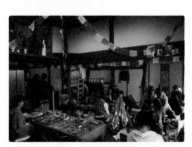

⑧ 旅人拍賣會──由住房旅客提供拍賣物品的跳蚤市場

⑫ 獅子舞(由「葉山環境文化設計集團」主辦)

⑨ 草木染(與「Khaju Art Space」共同舉辦)

註⑧　這是一年一度的拍賣活動。活動期間民宿成為跳蚤市場的場地,相當熱鬧。本活動是由旅行作家「旅音」所企劃。

註⑨　草木染由染織家田中牧子女士擔任講師。採集身邊的花草,再利用花草來進行染色活動。

註⑪　龜時間探險隊不定期由民宿工作人員舉辦。

註⑫　由金子宗明先生擔任主演的獅子舞,是秋天固定舉行的活動。

RECYCLE GOODS

活用手邊現有資源，並再生利用。
不花一毛錢，只花費時間與精力，更能讓人珍惜使用。

④ 「龜時間」後門的看板也是用古老木材做成的

① 上掀式的廚房窗戶是由 INCHARI 先生所製作

⑤ 放置室內鞋的籃子，是從閣樓裡找到的舊物品

② 捕夢網是過年時期的裝飾品

⑥ 將舊家具重新整理後，變成了全新的分類垃圾桶

③ 裁縫箱化身為茶包收納盒

註① 從閣樓裡發現了一個頗有年代的玻璃窗。將之鑲在廚房的壁上，便成了現在獨特的上掀式廚房窗。
註② 這有趣的過年飾品，材料來自於葉山農田裡所採集到的蒿草。民宿也有舉辦製作這項飾品的體驗活動。
註⑥ 本來是別人不要的櫃臺桌，後來我們在桌面釘上了杉木板材，即成為一個原創的分類垃圾桶。來民宿的旅客們看到後，都非常喜歡這個設計呢！以「不像垃圾桶的垃圾桶」為旨趣，是由民宿第一代的夜班工作人員所製作而成。

FOOD & DRINK

菜單以蔬食為主，不讓身體有太多的負擔。
供餐時間為早餐、週末下午茶「Café Kamejikan」、
及一個月兩次的「夜龜時間（yorukame）」。

④ 週末下午茶的看板（晴天使用）

① 以當季蔬食為食材的披薩三明治

⑤ 咖啡杯是由職員的陶藝家朋友所製作

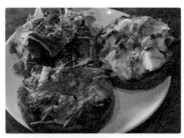

② 「夜龜時間」有時會出現廚師自由發揮創意的無菜單料理

⑥ 今晚「夜龜時間」廚師所提供的餐點

③ 早餐視季節而定，提供沙拉或是湯品

註　「Café Kamejikan」是週六日及假日才營業，而「夜龜時間」是每個月第一及第三個週六才提供。
這兩個時段，也開放給房客以外的人利用餐點，希望可以藉此機會，讓旅客與當地居民多多交流。每項
餐點都是利用當地當季盛產的食材。早餐及下午茶時段提供的麵包，是民宿特別訂製的原創麵包。

用烏龜般的步調，慢慢體驗鎌倉的生活

以「用烏龜般的步調，慢慢體驗鎌倉的生活」為精神中心的民宿「龜時間」，是一家只有三間房間的小型民宿。位於在鎌倉時代曾光榮一時的木材同業工會──「材木座」。本來是一間由古蹟修復專家所建造、屋齡88年的老建築，後來經過改裝，在2011年4月時化身為民宿「龜時間」，並開始營業。

來民宿的旅客們，可以品嚐各種不同的旅遊樂趣。有些人會早起在海邊散散步、或參訪神社寺廟、逛逛

美味的麵包店、精巧的雜貨店，甚至也有人會拉長旅程時間，體驗居住在鎌倉的感覺。當然，把腦袋放空，停止所有的旅遊規劃，選擇放空也不錯。在夏天的晚上，點起蚊香，把窗門打開，享受夏夜的沁涼，與旅遊的伙伴隨意聊聊；在寒冷的冬天，暖氣上放著待煮沸的熱水壺，一面喝著熱呼呼的飲料取暖。在民宿裡，你找不到電視或時鐘，沒有任何限制或制約，365天、24小時的時間將完完全全屬於自己，你可以靜靜感受著時間

緩慢的流動。

記得曾聽過一個故事「MOMO」。敘述著一個女孩MOMO，為了要把被時間大盜偷走的「時間」還給人類，發生了許多不可思議的冒險故事。在故事中擔任重要角色的，是一隻名叫Cassiopeia的烏龜。這個故事給了我們靈感，我們期待來造訪民宿的旅客們，也可以從「龜時間」中，找回屬於自己的「時間」。

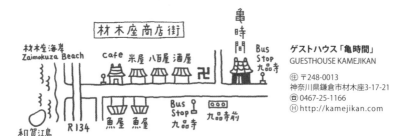

ゲストハウス「亀時間」
GUESTHOUSE KAMEJIKAN

⌂ 〒248-0013
神奈川県鎌倉市材木座3-17-21
☎ 0467-25-1166
Ⓗ http://kamejikan.com

什麼是「GUESTHOUSE」？

「龜時間」店名中出現的「GUESTHOUSE」，指的是價格較便宜的住宿設施，旅客可以選擇長時間住宿，以體驗在當地居住的感覺。基本上，沒有提供生活用品或設備，大多為自助式服務。跟飯店或旅館不同的是，可能會跟不認識的旅客共住一間房、或共用廁所浴室之類的。不過就是因為與其他人共用的空間較多，所以才能增加與其他旅人的交流機會，也為旅途增添不同的樂趣。

第一章

從旅行經驗中，尋找自己想做的工作

二十九歲，開啟世界一周之旅

在快三十歲時，我決定一個人進行世界一周之旅。只因為一股衝動、一個「趁著人生還有一些想做的事情的當下，去冒險吧！」的念頭使然。在那之前，我必須從現有的人際關係抽離，這是相當要勇氣的。而且一想到自己即將要投入未知的世界，心中就充滿著不安與恐懼。在這段與心中的膽怯、不安做拉拔戰的過程裡，我不斷試圖告訴自己，即使現在的我是自由之身，但如果不採取任何行動去追求夢想，我的精神仍舊是被束縛著的。

若將自己比喻為一隻鳥，我當然大可選擇留在日本這個大鳥籠中，舒適而輕鬆地生活。然而在我的內心裡，卻更渴望著能鼓動翅膀，朝向廣大的天際翱翔而去。

之前，我曾有好幾次利用假期去海外旅遊的經驗。不過，這次我下了跟以往不同的決心。接下來的這場旅行，我追求的不再是表面的觀光，我希望自己能從世界一周之旅的經驗。有關未來的人生藍圖，對當時的我而言，只是白紙一張，而我希望靠著旅途所累積的經驗，為這張白紙描繪線條與色彩。當時的自己，相當樂觀地將人生未來的方向交給旅程。雖然面對身旁擔心不已的父母，我安慰著：「我一兩年就會回來啦！」，但其實在心裡，我發誓：「只要還沒找到將來生涯要追求的工作，即使花再多年，我也絕不回國！」

不過，我也很清楚，得過且過的心態是無法為人生開闢一條新的道路的。其實我在大學畢業後，曾有半年的時間沒有工作，前往尼泊爾首都加德滿都擔任志工教書。這是我人生第一次在海外生活。在那段時光裡，我接受了許多不同的價值觀與異文化的刺激。

回日本後，本來也希望自己能夠像在尼泊爾相遇的人們，在儉樸的生活中尋得最單純的幸福。然而回國後，排山倒海而來的資訊與琳瑯滿目的物質，將自己的初衷吹得煙消雲散。最終，還是回歸到去尼泊爾之前的自我狀態，依舊看不清自己的下一步該何去何從。

二○○○年九月某個晴朗的日子，我從大阪出發，開啟了新的旅程。雖難免心有掛礙，但當飛機起飛後，漸漸遠離日本時，對於即將而來的冒險，心中既是緊張又充滿期待。

從中國上海轉機，經由柬埔寨，飛越了喜馬拉雅山脈，我來到了懷念許久的尼泊爾。之後又從印度一路向西，去了巴基斯坦、伊朗、土耳其伊斯坦堡，完成了橫斷亞洲的旅程。在途中經過希臘，不巧手邊現金三十萬被人竊盜，令我相當沮喪。好不容易從低潮再度站起來，繼續前往中東敘利亞、約旦、以色列耶路撒冷，跨越紅海，又來到了埃及。從埃及縱斷非洲，走非洲東側路線的蘇丹、衣索比亞、肯亞、烏干達等地，一路向南前進。我與愛上登山的父親，在坦尚尼亞相約一同攻上吉力馬札羅山山頂。甚至還搭著公車或列車，馳騁於尚比亞、辛巴威、南非共和國等遼闊的非洲大陸。

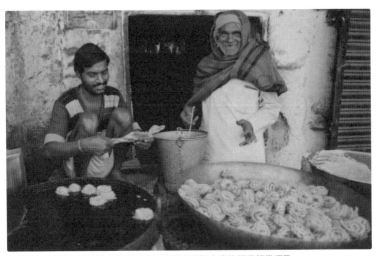

在印度街上看到小販正在炸甜餅，店家與顧客閒話家常的樣子相當逗趣。

接觸多樣文化，視野將更加開闊

獨自身處異鄉，從個人的健康管理、到日常周邊的危機處理，一切都得靠自己的判斷行事。生長於日本這樣數一數二、治安良好又衛生的國家，來到異地，總感覺自己一直被莫名的焦慮感緊緊包圍著。不過漸漸習慣後，倒也能開始體會到隻身旅行的輕鬆與解放感。不只可以自己決定要去哪或吃什麼，而且因為沒有工作，所以每一天都是休假日。無須在意自己的身份頭銜，拋開了在社會、在家族上的角色，如此輕盈自由之身，讓我彷彿像長出翅膀一般，隨時都能展翅而飛的感覺。

國家不同，習慣、文化、食物與種族也

4

迴然不同。用入鄉隨俗的柔軟心態去對應異國生活，自然而然地，我的心也漸漸開放起來。比如剛開始，我很不習慣像泰國、印度等地，在如廁後不使用衛生紙，而是用水洗的生活習慣。不過在旅程結束時，我已能將這樣的習慣視為理所當然，自己也能很自然的用水洗方式清潔。我也曾在沒有電、沒有自來水，極度原始的衣索比亞，向某位村長借住一晚。隔天一早起來，居然看到村長太太裸著上半身在做家事，讓我尷尬不已，不知道自己的視線該放哪好。從這些經驗中，我開始能從客觀的角度，來看待從小到大在日本培養的、絕對性的價值觀，並且漸漸看清這些價值觀的長短處。雖然是老生常談，不過我確實感受到所謂的「接觸多樣文化，世界將會更加開闊」的意義。

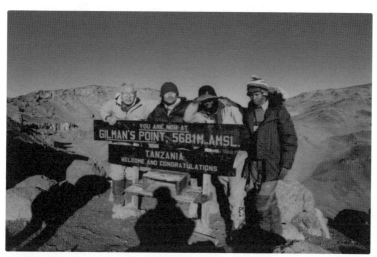

和父親一同登上標高 5895 公尺的吉力馬札羅山山頂。山頂仍可見到冰河，和山下呈現完全不同的風貌。

旅程中有趣的邂逅

其實這次是我第一次一個人旅行，剛開始，我很擔心自己會不會耐不住孤獨寂寞，與他們相遇之後雖有短暫別離，但往往能在下一站，又再次相會，所以我不曾被完全的孤獨感佔據過。之所以能那麼幸運，是因為我們可以經過的國境、或能取得簽證的國家有限，所以外國人在亞洲及非洲旅遊的路線基本上都是很固定的。

不過幸好，我在旅程途中，總是能遇到走差不多路線的其他旅人，

在土耳其伊斯坦堡，或埃及開羅旅遊的日本人不少，我在那些地方和他們共度了許多快樂的時光。我在埃及的浮潛聖地達哈布，一面學習浮潛，同時也與來自世界各地的長期旅行者，在海邊悠閒踏浪；或一起作作家鄉料理，互相分享。在坦尚尼亞的尚吉巴島，我在公車裡認識了來自南非與澳洲的兩個年輕人，並且在之後的旅程中，和他們共住一間房間。只是，自己的英語會話能力還不夠好，當與外國人聊到有關人生、哲學、精神等等深入的話題時，比較無法如實地表達自己的想法。這種時候，還是跟日本人比較能無限暢談、相知相惜。

在旅行情報比較缺乏的國家裡，旅人間擁有的資訊就顯得格外珍貴，所以當我們遇

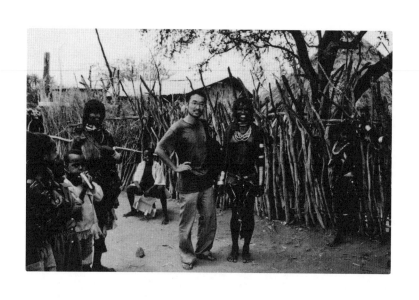

到彼此時，自然而然就會開始交流經驗與資訊。遇到與自己相當契合的旅人伙伴，小至旅行經驗談，大至人生觀，即使是聊個一整夜，也不會覺得累。如果當初我繼續待在日本工作的話，恐怕根本沒有多餘的心力去思考何謂「人生」。但，身為旅人，我就能擁有充裕的時間與精神，去好好思考這個課題。對於長久以來，一直想要重新展開全新人生的自己，這段旅程是多麼珍貴啊！因為每個人都擁有不同的生活方式，所以與他人交流的過程裡，我更接近許多原本未知的世界。與旅遊當地民眾接觸的經驗，當然很有趣新奇。不過，與其他來自各地旅遊者的對話與交流，似乎給予了我更多元、更豐富的人生提示。

從旅遊經驗中，我發現，那些想要突破

既定生活模式的人，其實比我本來想像的還來得多。比如，我在中國遇到一位五十多歲的阿伯，他在學生運動時期遠渡歐洲，並且在那裡完成了一直以來想追求的夢想，所以在接下來的人生，他想去一些沒什麼觀光客出沒的小城鎮，盡可能放慢步調，享受所謂的「慢旅行」。我曾在巴基斯坦認識一位從事殯葬業的大哥，聽他淡淡然地，分享著過去在死亡現場處理屍體的經過。也曾聽著一位冒著生命危險，在巴勒斯坦工作的戰地記者，訴說自己在戰地看到的人事物。我也在耶路撒冷，與一位只拍攝世界巨石、頗有個性的攝影師成為知己。在南非遇到的大姊，則是以在旅途替人按摩來賺取旅費，完成了世界之旅。在這些人身上，我看到了一種忠於自我真實渴望的純真。在過去，我總認為大學畢業之後，本來就是應該要去當個安穩的上班族，將自己的人生，奉獻給公司，直到退休。然而，和這些在旅途認識的朋友們聊過以後，才發現，人的可能性是無限的。

所以，只要朝著自己想要描繪的未來藍圖去努力就沒錯。瞬間我才豁然開朗，原來至今為止鎖住自己的框架，不是別的，而是一直存在於自己心中、那些既定的成見。

在開普敦和朋友一起經營咖啡店

旅行開始的第二年，我來到了南非共和國。我腦海依舊清晰可見，在完成非洲縱斷之旅，來到開普敦那天早晨的光景。透過車窗，在公車內看到的景色如此令人著迷。透澈的藍天下，彷若置身於歐洲一般的街景，兩旁即是青山與蔚藍大海。當時正巧是乾燥舒爽的夏季，所以下了公車，感受到的氣溫非常宜人。從一座被稱為「桌子山」的地方，可以看到白雲如瀑布般，向街道無限延伸，這樣的美景，怎麼看也不會膩。

我對這個位在非洲大陸南端的港城一見鍾情，決定暫時待在這個城市，找找看有沒有工作機會。因為之前在希臘被小偷偷走旅費，手邊剩餘的錢僅剩三十萬日幣左右。

如果不趕緊工作賺取旅費的話，到下一站南美之後，恐怕得過著極度貧困的生活吧？我還是得想辦法在這裡工作才行。

剛開始，我借住在坦尚尼亞認識的一位當地女性友人及她朋友的家裡。旅途中，有去喜望峰或附近郊外的酒廠等地觀光，整個夏天，都在開普敦度過許多悠閒的時刻。夏天結束後，我一面借住民宿，同時也努力尋找咖啡店、壽司店之類的工作機會。然而不幸的是，一直沒找到適合的工作。因為自己不擅於毛遂自薦，也沒有過人的毅力去求職，每天只能眼睜睜看著自己手邊的錢慢慢流逝而心急如焚。就在那段時間，我和之前在辛巴威認識的日本友人再次相遇，正巧對方也打算在開普敦這裡尋找工作，於是，我們兩人就開始擬定工作計畫。剛好他有幾個認識的旅遊伙伴，一起住在開普敦附近海邊的某間房子裡，於是我們決定先暫且以那裡作為工作計畫的根據地。在同一年，非洲中部尚比亞發生日全蝕，當地舉辦了室外音樂祭，有許多來自歐美的年輕人為了參與活動，先後來到了開普敦。就這樣，來自世界各處的旅者大約有十人，就這樣陸陸續續住進了我們這個只有三房的小屋中，展開了共同生活。

雖然房子已經幾乎呈現爆滿狀態，不過房屋管理人理解我們的狀況後，很爽快地答應這些二來自歐美的年輕人們一同入住。接下來每一天的變化，都像直昇機的旋翼一樣，快速又炫目。一早起床，我們先在海邊的公園學習太極拳、進行冥想、挑戰素食生活等

在開普敦遇到了許多旅行伙伴，後來我們都成了好友，大家都擁有一顆善良而純真的心。

等。那一段每天跟著追求自由的強者們一同度過的日子，為我的生活帶來了許多新穎的學習、及無窮的刺激感。

某天，伙伴之中有一個本來從事人力資源工作的紐約女子，在公寓遇到我時，問我：「你會做料理嗎？」我回答：「會啊！怎麼了？」。一問之下，才知道原來她在當地發現一家生意不太好的咖啡館，就對老闆提議：「我來負責吃的部分，我們一起經營這家店，如何？」。據說後來老闆也同意了。之後，我與她們越聊越開，就這樣，我也成了共同經營團隊的一員了。從小，我就很喜歡煮東煮西的，也曾幻想過將來要開一家餐廳，不過卻沒有任何的實務經驗。像我這樣零經驗的人，作夢也沒想過，自己居然即將能實現夢想了！

在準備開店之際，我們忙著買廚房道具、進行菜單設計之類的雜事。最後，我們決定要開一家提供素海苔卷或印度咖哩等亞洲風素食料理的餐館。這家店位於開普敦大學附近、學生常出沒的一條街上，來自各國的學生帶來不同的文化，也為這條街道提供許多文化刺激。雖然實際上，我只參與了這家咖啡店五個月左右的經營，但是在那段時期，多虧了許多朋友的捧場，讓我每天都過得相當充實，也累積了很多珍貴的經驗。

在辛巴威迷上了姆比拉琴

在我的旅程之中，開普敦是第一個讓我想長住於此的城市。甚至曾經想過，乾脆別

日籍的旅行伙伴也跟我一起擔任廚師，我們提供的豆腐料理種類相當多。

與穿著自製服裝、裸足，住在大自然之中的友人拉司達，一同攝於我工作的餐館前。

再旅行，就在這個城市定居吧！不過當我開始習慣這裡生活的時候，卻遇到搶劫，讓我忍不住擔心這裡的治安問題；另一方面，在南非的居住權並不好申請，種種原因讓我不得不放棄長住在開普敦的想法。另外，在餐館賺取的薪資雖然勉強可以生活，但是還不足以儲存接下來世界之旅的旅費。不過，有了這短暫的工作經驗，讓我再次確認自己的確是喜歡料理的，將來回日本以後，我想要成為一名廚師。即使周遊世界一圈的夢想終究無法實現，但，「從旅程尋找自己想做的事情」，這樣的初衷終究是完成了。

結束了為期八個月的開普敦之旅，我手邊的旅費剩不到三十萬日幣。要是繼續往南美前進的話，這樣的金額絕對不夠生活。然而就這樣回到日本，又覺得好可惜。於是，

我決定在錢花光之前，先回到隔壁鄰國辛巴威，暫且再駐留一陣子。

其實在來到南非共和國之前，我曾經去過辛巴威，並在那裡向當地的老師，購買了一種叫做姆比拉琴的樂器。這個樂器的鍵盤，是由二十四條鐵片所組成，只要用大拇指彈奏即可。雖然是一種極簡易的樂器，但是它發出來的清脆聲響卻充滿魅力。它不像吉他一樣那麼大，尺寸小巧玲瓏，可以收納在背包裡，所以很適合帶出去旅行。像在等公車時的閒暇之餘，就可以拿出來彈奏一下。我在當地有稍微學習一下怎樣彈奏，不過既然人都來了，我想要更加深入學習，體驗姆比拉琴傳統彈奏法的深奧之處。

離開南非之後，再度回到辛巴威，與姆比拉琴之間的緣分，引導著我朝不同的人生方向前進。首先，我來到辛巴威世界遺產——津巴布韋遺跡。據說這裡是南部非洲裡最巨大的石造遺跡，但不知為何觀光客並不多。參觀以後，我對於遺跡本身也沒什麼太大印象。不過，在遺跡附近有個村落，觀光客可以在那裡體驗辛巴威的傳統生活。我就是在那裡，與一位演奏姆比拉琴的年輕人成為好朋友。在參觀村落的隔天，在郊外的村莊正好有個姆比拉琴的祭典儀式，於是他就帶著我去那裡參觀。我才知道，原來姆比拉琴在古早以前，是由一群紹納族原住民，在祖先降靈時，所演奏的一種神聖樂器。

祭典當天，我前往一個車程約半小時的未知村莊。下車時太陽已下山，周遭一點燈光也沒有。下車後，走在彷彿沒人走過的羊腸小道，好不容易來到了一個小村莊。在那

裡，雖然英文無法溝通，不過到最後，我竟能與村人們，合著姆比拉琴的音樂節奏，裸足又唱又跳了一整夜。當初我想都沒想過，自己居然可以體驗到數百年前持續到現在的紹納族傳統文化。雖然在祭典剛開始時，我一個人隻身躲在角落，腦中想著：「要是我在這裡被剝光了，恐怕也沒人會來搭救吧？」不過幸好，村人對於我這個外國人的忽然造訪，並不排斥驚訝，反而是很自然地接受了我的存在。這樣溫暖的感受，至今仍留在我的回憶中。

之後，我回到辛巴威首都哈拉雷的民宿，才發現原來那裡也有很多日本人旅客，而且裡面也有幾個人有學過姆比拉琴。當時辛巴威的經濟狀況正值極度的通貨膨脹，對於庶民而言，每一天商品的價格都持續飆

這些是在祖先降靈時所使用的姆比拉琴。從很久以前就一直用到現在，算是相當有年代的樂器了。

高。不過，對於手邊持有美金的旅者而言，因為幣值關係，所以物價算是相當便宜。剛開始我只預計待一個月就必須回國，不過因為通貨膨脹的原因，我最後居然待了八個月之久，得以在當地好好地與老師學習姆比拉琴，同時也與更多姆比拉琴的愛好者結識。

當旅遊資金見底，我意識到自己真的得結束這場旅行，而那時我正著迷於姆比拉琴的魅力。當時我的技巧已經可以教導別人，對音樂的理解也更加深厚，想要將根生於這片大地的音樂介紹給日本，這樣的念頭開始在心中醞釀著。回日本後，廚師這樣的職業到處都見得到，但是姆比拉琴演奏者恐怕幾乎沒有吧？在仔細思考哪一條路比較有趣後，我翻轉了當初在開普敦的想法，決定在推廣姆比拉琴這項志業裡，賭上自己的人生。

只有姆比拉琴，是無法過活的

結束了周遊二十四個國家，共計兩年十個月的旅程，我回到以前待過的印度貿易公司，在那裡一邊打工，同時也開始了推廣姆比拉琴的活動。我和在辛巴威認識的朋友們共組樂團，週末在關東各地進行現場演奏，並在關西舉辦小型規模的巡迴演出。我們開了音樂教室，指導學生如何演奏，也在網路販賣樂器。每天都充滿著邂逅與初體驗的新

奇感，好像再次啟程的旅途一般，刺激而有趣。雖然要向他人介紹未知的樂器，是相當辛苦的，但是看到那些因為欣賞到我們的演奏，而知道姆比拉琴的存在，進而愛上這個樂器的人們，我的心中就非常感動。之後，我也曾為了進修音樂，而三度造訪辛巴威數個月。

然而過了五年後，我發現，如果只靠姆比拉琴，並不足以支持自己的生活費用，更別提今後還要實現什麼夢想了。當初是被姆比拉琴的音樂所吸引，所以我也不想要為了賺錢而便宜賣琴。雖然我很希望將來的人生能一直與姆比拉琴相伴，但也意識到，靠姆比拉琴來賺取所有生活費，這幾乎是不可能的任務。

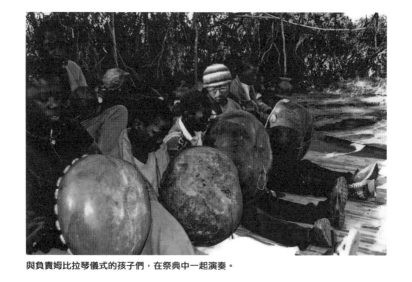

與負責姆比拉琴儀式的孩子們，在祭典中一起演奏。

從零開始思考工作一事

我對於自己打工的工作內容，並沒有任何的不滿。但因為結婚，我被升為正式職員，相對的責任增加，也不好意思常常因為姆比拉琴活動而請假。如果一直這樣下去的話，恐怕不久的將來，我就必須放棄姆比拉琴吧？雖然一方面很感謝公司的好意，但是真實的內心深處，真的很不希望當初在旅行累積的經驗歸於零。為了能持續姆比拉琴，無論如何，我一定得去找其他工作。我決定不靠什麼求職情報雜誌，而是以當初旅遊的經驗為根基，重新思考自己的工作方向。

在巡迴非洲與亞洲之旅時，我切身感受到，其實在這世界，大多數的人都還是過著極度儉樸的生活。雖然跟在日本舒適的生活

比起來，還是有許多的不方便，但在儉樸的生活之中，似乎更能清晰見到幸福的所在。

在日本，我們覺得有錢就是幸福。但是，在我接觸各個國家之後，才發現原來幸福跟金錢根本是兩碼子沒相關的事。同時，也再次確認，以前去尼泊爾旅遊時所體會到的感受，是正確無誤的。

在二十世紀，隨著大量生產，物品變得便宜且容易入手，當時的人們，相信自己將會過著更好的生活。然而在進入二十一世紀後，世界人口突破了七十億，我們開始慢慢理解，如果全世界的人都過著跟先進國家一樣的生活方式的話，地球環境將無法繼續維持。因為大量生產、大量消費，而導致地球資源漸漸耗費，這樣毀滅式的經濟方式，也是我們所不願意見到的後果。雖然，追求自己的夢想很重要，但，若是自己想做的事情將給地球環境負面影響的話，我寧可捨棄自己的慾望。只要找到自己覺得有意義的工作，即使錢賺得不多、生活簡單樸素些也無所謂。我不停地摸索著到底要如何做，才能實現我所嚮往的那種時間充裕且精神充實的生活方式。

與「轉型城鎮（Transition Town）」的相遇

在我所住的逗子與鄰近的葉山、鎌倉周邊，住著許多參與環境相關活動的居民。

我曾參加過他們所舉辦的電影上映會，並從中得知一個名為「轉型城鎮（Transition Town）」的市民運動。這個運動始於二〇〇五年，由英國一個小鎮托特尼斯為起點。才三年就推廣至全英國，甚至到歐洲各地、北美、南美、大洋洲等地。而在日本，目前有三十五處以上的地方，也有推行這樣的運動。這項運動所追求的，就是要脫離目前過度依賴石油資源的生活模式，盡可能利用自然資源，創造可永續經營的社會。因此，如何最有效率地活用環境內本來就有的資源，並靠著市民的創意、努力與互助來解決問題，這些都是這個市民運動所追求的課題。「轉型城鎮」的理念宗旨與具體推行的方式都是免費公開的，所以只要有心，不管是誰、在何處，都可以立即開始施行。

日本長久以來一直面臨著人口減少、經濟停滯的狀態。然而在媒體方面，卻只是執著於過去的光榮，論調也著重於如何追求經濟成長。當然景氣好，是大家所希冀的。但顯而易見的是，因為資源有限，所以經濟不可能永遠都是向上成長。另外，這幾年在所謂「全球化」的課題裡，我們發現，統一全世界的經濟規則，實現全球性的自由經濟活動，這將是未來的趨勢。然而，在這裡所謂的「自由經濟」，只是圖利於部份的大型企業，

市民的自由反而更受限制吧？先進國家明明已經實現了十足舒適的生活，卻不知該如何守本，只是陷於無止盡的競爭漩渦中。相對的，「轉型城鎮」運動，並非是對「全球化」的追求，而是將重心放在「社區化」。「轉型城鎮」追求的目標是，盡可能讓金錢與物品都能在社區中循環利用。那麼，為何我們要追求「社區化」呢？乃是鑑於以往過度追求「全球化」，大多數的人都是購買跨國企業所提供的產品或服務，結果最後金錢都流至海外，長久下來，這樣根本無法活化社區內的經濟力。

這個運動之所以吸引我，在於它並不屬於一種反對運動。當然，比如像核能發電、基改作物、戰爭等等，這世上本來就有許多應該要反對的社會問題，身為市民，明確表達的想法是很重要的。然而，當反對的對象是有錢有權的大型企業、甚至是政府時，大多時候即使投注了許多心力，卻往往流於失敗。再加上，當人們反對一件事情的時候，很容易流露出憤怒或悲傷等負面情緒，這樣的負能量，其實很難引起其他中立人士的共鳴。

但另一方面，「轉型城鎮」運動，是從既有的生活框架脫離出來，追求的是一種更舒適的生活模式。我們不需要捨近求遠，只要從現住的地區開始，即使是從小小的改變出發也行。這個運動，就是這樣簡單、正面、積極。比如每天的購物地點，從本來的大型超市移到社區內的雜貨店，購買當地生產的蔬菜或商品，即使是像這種習慣上的改變，

也是一種推行的方法。無須與國家政府敵對，必要時也能與之攜手合作，共創更好的生活品質。

資本主義已邁向終焉，我常思考著，接下來社會將會呈現怎樣的面貌呢？在「轉型城鎮」所提倡的未來展望裡，我似乎看到了一絲希望。這樣的理念，也與自己在經歷三年旅程後而改變的價值觀不謀而合。與其追求遙不可及的理想，不如重新審視身邊重要的東西。改變社會之前，改變自己的習慣更加容易、且成效似乎更加鮮明。

正式參加「轉型葉山」

雖然我並非能百分之百地理解「轉型城鎮」的主要精神，但我在二〇〇九年時，決定加入「轉型葉山」運動。所謂的加入，並不需要繳交入會費，也沒有特別的壓力，只要加入相關的群組，並參加集會討論事項即可。因為這個運動相當重視個人自主性，所以只要找到一些志同道合的伙伴，就可以隨時開始進行推廣行動。在「轉型葉山」計畫中，我們共同耕種荒廢的田地，努力學習自然能源相關知識，並持續探索社區內發電或節省能源的可能性。另外，也建立了社區內的共同貨幣——「NAMINAMI」制度。

所謂的社區貨幣，指的是不使用有形的金錢，而是交換勞動或物品的一種經濟制度。

在這個制度中，盡可能減少生活上必須花費的金錢，取而代之，追求的是增加社區內人與人之間的互動關係。我從十月開始參加社區貨幣團體，當時我在逗子開了一家姆比拉琴教室。我讓學生可以以社區貨幣，來支付部份姆比拉琴的學費。當時租借教室給我的咖啡店老闆也有參與這個制度，所以部份的教室租金也可以用社區貨幣來支付。

之前，我的假日多半是找朋友小酌，或去遠方旅行。但自從加入「轉型葉山」之後，我的度假方式開始起了改變。我選擇去附近的山上或海邊，或在葉山的山谷濕地裡，與一些種植稻米的伙伴一起割割稻，享受當地的自然生活。自然而然地，我減少了利用金錢購買生活樂趣的消費行為，積極參與活動或聚會，和社區內居民的交流也越來越多。

漸漸地，我身邊也聚集了許多和自己擁有一樣價值觀的朋友。

在週末，我因為這樣的市民運動，讓自己的精神層面得到相當的滿足。而在內心深處，換個工作跑道、改變現有的生活方式，這樣的想法也愈益強烈。受到「轉型城鎮」理念中「在社區紮根」的啟發，我開始考慮自己是否也應該在社區內，尋找工作方面的下一個春天。

你覺得「龜時間」是個怎樣的地方呢？

CUSTOMER NO.1　MUU MATSUTORI

一個閒適自在的空間

　　其實，以前我並沒有很喜歡鎌倉這個地方（笑）。

　　白天，在鎌倉站一下電車，不管是什麼時候，總是人滿為患。我個人不太喜歡人擠人的地方，所以看到一堆人，就很容易頭暈不適。長久以來，我都盡量避免來到鎌倉這個地方。

　　然而，帶著些許神秘感的民宿「龜時間」，卻吸引了多年未踏進鎌倉的我，再次來到這裡。「龜時間」位於離車站有點遠的住宅區中，民宿附近，觀光客並不多，大多出沒的都是附近居民。

　　這裡是觀光地與居民日常生活範圍的交界點，就是這種微妙的距離感，讓喜歡邊旅行，邊體會當地生活的我，深深被吸引。

　　另外，我特別喜歡這裡民宿工作人員的服務風格。他們不會制式化的把所有旅客集合起來，硬要大家一起進行相同的活動。但也不至於放牛吃草，完全不與旅客有任何交流。他們總是默默在旅客身邊守護著，如果有什麼我們不清楚的事情，則傾盡全力的提供資訊。在民宿的這段期間，我感受到工作

人員無比寬大的包容力，而這樣的包容力，讓我倍感溫暖。我想，或許正是因為這裡的工作人員有經歷過世界旅行，接觸過許多不同的價值觀，才能提供給旅客這樣一個閒適自在的空間吧？

　　「龜時間」就像是長久佇立的老樹一般，對出外的遊子們訴說著：「隨時歡迎回來，我一直都在」。那麼，我們下次的假期再見囉！

松島沐

1977 年滋賀縣出身。一個喜愛去日本各島旅行的插畫散文家，目前造訪過的島嶼共有 68 座。特別喜歡去看似沒什麼好玩的小島，也喜歡去住各地的民宿。著作有《小笠原 & 伊豆諸島輕旅行》《瀨戶內輕旅行》（Aspect 出版）《一個人去島嶼旅行》（小學館出版）等書。

第二章

民宿「龜時間」落成

腦中一閃而過的念頭：開家民宿吧？

「我想在社區內，開創自己的事業」——雖然轉換人生的方向大致是確定了，但知易行難。我不斷思索著，自己可以做些什麼？自己想做些什麼？而那些，是否都是社會所需要的呢？好幾次想出來的點子，都被自己推翻；有時自己覺得很滿意的想法，也被妻子一句：「那不適合你吧？」給否決。如果要說自己擅長的事，比如用英文做商業方面的溝通、或下廚料理，這些我都還行。但是，如果在社區內的話，恐怕沒什麼機會用到英文吧？如果要在社區內開家英文會話補習班，我對自己的文法教學似乎沒什麼信心。那麼如果當廚師呢？又總覺得似乎不太對⋯⋯。

以旅行的經驗為根基，尋求想做的工作，這樣的初衷在我心裡並沒有任何改變。但如今，我發現只以姆比拉琴謀生，是不可能的事，而在我腦海裡，卻又一直無法出現具體的工作想法。就在鬱鬱不樂的時候，忽然想起以前旅行時的伙伴，曾提過想開一家民宿的事。當時還是單身的我聽到這件事時，覺得比起被動等待著客人上門，我更想當個自由自在的旅客。所以當初對於經營民宿，一點興趣也沒有。不過結婚以後，我開始想安定下來，尋找屬於自己的事業，於是想法大為逆轉。如果開一家民宿的話，就像是將

「旅行」作為自己的事業，這種工作應該也很有趣吧？

回顧過往旅遊的經驗，我發現，比起曾經造訪過的觀光景點，那些在旅途中認識的旅人們、與他們一起共度的時光，這些對我而言，都是無比重要的資產。如果能提供一個讓旅人們可以邂逅的場所，這應該是相當有意義的工作。因為自己之前也住過不少民宿，所以對於工作內容多少可以想像。也或許有機會服務到外國旅客，至今為止磨練的英文能力似乎也能派上用場。

忽然，我腦中閃過一個念頭：我所住的逗子，它隔壁的鎌倉有沒有民宿呢？「民宿」這種住宿形式，雖然在國外是很普遍的，但在日本還不是非常為人所知。不過，這幾年似乎在全國各地，開始有一點一點增加的趨勢。鎌倉這個觀光景點，應該早就有民宿了吧？就在我用網路搜尋之後，竟然發現，鎌倉當地還沒有民宿。既然鎌倉還沒有，那麼應該就有開發的價值。那時我忽然發現，原來自己一直想做的事，與社會的需求，居然能夠連結起來。我依舊清楚記得，當時「開家民宿吧？」這一閃而過的念頭，是多麼讓人熱血沸騰啊！

與打造民宿的伙伴們相遇

二〇一〇年一月十七日

在鎌倉開一家民宿的點子，可算是我目前為止，最有可能實現的計畫。客觀來看，鎌倉不只擁有古都的歷史文化，同時鄰近山海，在自然方面也有相當豐富的景色。首先，為了調查有多少觀光客會前來鎌倉，我來到了區公所進行調查。結果發現，鎌倉一年大約有一千八百萬人左右，可算是國內數一數二的觀光景點。然而，住宿旅客卻僅佔整體的百分之一點七。可見來鎌倉的旅客大多是當天來回。而鎌倉當地的住宿設施大約只有二十家左右。其實一年有三十萬左右的住宿旅客，看似問題應該不大。然而從百分之一點七住宿客這個比例來看，可見鎌倉住宿設施的知名度還尚未打開。

就在我滿腦子都在想開民宿事情的那陣子，正好有一位新加入「轉型葉山」社區貨幣計畫的女性——一位名為鈴真由的小姐，寄了封電子郵件給我。信中的自我介紹提到：「我之前因參加青年海外協助團隊，去了玻利維亞一趟。在一個豬在身邊走來走去、也不足為奇的鄉間，居住了兩年。之後，我來到了鎌倉。大學時期我學過文化人類學，而目前休學了一年，準備朝向下一個階段前進……」。我一邊讀著她的信件，想著這個人也經歷了許多有趣的事情呢！在讀到最後一段文字時，我忍不住倒吸一口氣。「最近

我感到有興趣的主題是民宿，我在想：如果能提供一個可以讓人放鬆的場所，這該有多好啊！」

居然在同一時期，也有人跟我想做的事情一樣！說不定，這個人能夠跟我一起完成夢想！本來，我就想找人跟我一起建造民宿。在這三年旅途中，跟著命運安排的緣分，隨遇而安，讓我感受到人生中未知的樂趣。而現在，這樣絕妙的時機點，或許正是機會來臨的時刻！

自由自在、想到什麼就做什麼的旅途，漸漸讓我養成不刻意安排計畫、隨遇而安的生活態度。結果，在我身邊就真的出現了許多戲劇般的邂逅、或是不可思議的發展。我忽然想起當初在南非開普敦與朋友共同經營餐館的那場經驗。或許，這封信的來臨，也將為我的人生帶來另一個高潮。雖然，要主動聯絡一個素未謀面的人，這多多少少讓我有點猶豫，不過，既然對方也有參加社區貨幣計畫，可見我們兩個人擁有相似的價值觀及展望，那麼，或許一起經營民宿，是很有可能實現的。於是，我在隔年的一月，鼓起勇氣回信給她。信中寫道：「其實我對民宿經驗也很有興趣。我們要不要找個機會當面聊聊呢？」

不久，她回信給我，我們約五天後在咖啡店見面討論。第一次的見面，讓我既期待又不安，但聊到彼此對民宿的想法，竟發現許多地方不謀而合，這多麼令人振奮！於是

當下決定要開始分頭前往當地的房仲公司，尋找適當的物件，同時也開始收集建造民宿所需的資訊情報。

鈴真由在網路上發現了一個名叫「打造民宿計畫」的網站，內容是一位在京都開民宿的老闆，他紀錄了許多有關民宿開業的相關知識，讓我們獲益良多，網站中許多內容都相當值得參考。

「龜時間」名號誕生

二〇一〇年二月二日

在進行第二次民宿計畫討論時，我約了鈴真由來家裡，還記得那天是個寒冷的冬夜。

我、太太和她，三個人在享用了暖呼呼的火鍋後，她告訴我們，她腦海裡對於民宿的構圖。沒有使用電腦製圖，她是用蠟筆及圖畫紙徒手畫出她的想法。另外，關於民宿的名字，她想了四個提案，其中一個就是「龜時間」。雖然這個名字用於民宿，似乎有點微妙，不過這三個字，充滿著一種悠然自得的氛圍，相當吸引我。原來，「龜時間」這個名稱的由來，是出自於德國作家 Michael Ende 所著的兒童文學「MOMO」，故事中有一

隻幫助主角的烏龜Cassiopeia。或許，不管是故事中的主角，或是現實生活中的鈴真由，心中都渴望著尋回被奪走的「時間」。因為對故事的共鳴，讓她想到「龜時間」這個名字。

過去她在玻利維亞兩年，而我在亞洲及非洲三年，這些經驗，讓我們兩人都切身感受到，緩慢流逝的時間是多麼的珍貴！在那段緩慢的時光裡，充滿著人與人的交流，或許也有少許的煩惱與不滿，但因為我們擁有充裕的時間，所以對於那些負面能量，都能用餘裕的態度一笑置之。我們從遠處遙望日本這個國家，更能清楚看到它豐富的文化與自然景觀，同時也看到了它因過度的發展，不斷被時間追趕著，人民也少了可以喘息的空間。因為曾經踏入了未開發國家的土地，所以在我們心中，對於幸福的定義，跟一般人有些不同吧？對我而言，人生豐富與否，並非只有金錢能夠衡量，更關鍵的是，我們與家人或朋友共度的「時間品質」。

與鈴真由討論之後，我們決定要在鎌倉這個地方建造一家名為「龜時間」的民宿，代表著我們期待來民宿的旅客們，可以在這裡悠哉地品嚐旅行的樂趣。我和她大約一週見一次面，討論實際民宿計畫的內容、相關法規及情報交流，將夢想朝著具體化的方向積極行動。

最初的難關——尋找適合的地點

二〇一〇年一月二十三日

為了實現「轉型城鎮」的宗旨——「創造永續發展的社會」，我們認為與其給予環境負擔，更重要的是如何活用手邊現有的資源。因此，在尋找民宿地點時，我們希望盡可能找舊房子，加以翻修就好。在環山靠海的鎌倉地區裡，最好還要有溫泉、可以體驗庶民生活的地方。因為希望旅客可以在住宿期間，悠閒地泡個溫泉，洗去一身疲累，所以我們將條件設定在附近有溫泉的區域。然而，在舊鎌倉地區只有一處符合我們所有的條件，那就是位在海邊的一個小城鎮——材木座。

決定好方向之後，我們就開始前往房仲公司一間一間地詢問。不過，往往在我們一提到打算利用房子開民宿時，就被房仲公司打回票了。似乎是因為住宅目的以外的用途，要處理的手續比較麻煩。雖然我們事前都有準備資料要跟房仲業者說明，不過大多時候還未說明，對方就以為我們是為了做一些三不法勾當才來找房子。雖然過程艱辛，但我們陸續還是找了十幾家的房仲公司吧？我們心裡也很明白，成功找到適合物件的希望其實是很渺茫的。

找到一間超棒的舊房子！

二○一○年三月二日

就在那陣子，我和一位參加社區貨幣計畫、同時也有在學姆比拉琴的朋友提到民宿的構想時，他向我介紹了一位在葉山參與歷史建造物重生計畫——NPO法人「葉山環境文化設計集團」的代表——高田明子氏。在和她談過之後，她告訴我，在材木座一帶，有一間曾是牛排館的舊房子，現在是閒置的狀態，如果有興趣的話，她願意替我們牽線。

於是，我們趕緊請她寄房子平面圖、容納人數等資料給我們，並開始認真思考這間房子是否適合作為民宿。

不久，我們來到了這間房子。雖然感覺得出來過去曾經是間豪宅，不過因為許久沒人出入，周圍雜草叢生。而且門窗緊閉下，根本看不出來裡頭的樣子。這樣的房子改裝費用恐怕不低，租金也還未知，這些都讓我們相當不安。但至少是在我們希望的地區找到了物件，也算是個好的起頭吧！

在尋找物件的那段時間，鈴真由決定從三月起，要到京都的民宿「錺屋」，去當一個月的夜班人員。雖然她曾住過民宿，但實際的業務經驗卻是零，而那樣的經驗對我們

而言又是非常需要的。她還利用空檔時間，去拜訪了民宿激戰地區——京都的人氣民宿，並得到許多珍貴的經驗談。四月時她從京都回來後，將民宿日常的工作業務紀錄成一本筆記。多虧了她的努力，讓我具體明白開民宿所需設備等等的細節。

在決定改裝內容及容納人數等相關問題之後，我們又約了高田女士進行討論。很幸運的是，高田女士的工作伙伴片貝文雄先生，正好是建築師，他也願意協助我們有關改裝、相關法規的處理、以及平面圖的製成。好在有這兩位的協助，不然都是建築的外行人的我們，恐怕將會遭遇更多的挫折吧？

經過多次的討論，我們決定改變一下計畫。暫且先把我們原本對民宿的理想形象擱置一邊，努力讓這間老房子發揮它最大的效用。比如，這間房子有很大的廚房，或許之後可以提供餐點；和式風格不適合放床，所以應該要搭配日式鋪墊等等。在同一時間，我們也向區公所確認這間房子是否可使用於旅館業。因為在行政地區的規定裡，是有明確劃分出哪些地方才可以作為旅館業的使用。若租賃契約簽訂了，才發現沒辦法得到行政方面的許可，那可真是最糟的狀況了！所以這方面的手續確認，一定得謹慎再三地進行。

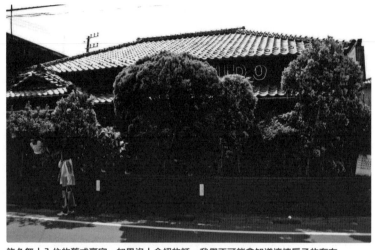

許久無人入住的舊式豪宅。如果沒人介紹的話，我們不可能會知道這棟房子的存在。

終於要進入房屋內部了！

二〇一〇年六月十九日

由於高田女士的牽線，我們終於可以進去參觀房屋內部。帶著緊張的心情與房東初次見面，也請他為我們介紹房子內部結構。

原來這棟房子不僅僅外觀，連內部也相當豪華，但因為沒有電，所以室內很陰暗，也還擺放一大堆以前作為牛排館時期所用的道具設備。這樣的環境真的可以整理成一家民宿嗎？說實在的，當時我真是完全沒有任何把握。

據說，這棟房子曾因關東大地震而傾斜，後來由現任房東的曾祖父重新改建而成，屋齡超過了八十年。因為房東心中總想著：「希望在有生之年，這棟房子都不要

再被破壞。」所以在泡沫經濟時期，他選擇不聽建商的建言，決定持續守護著這棟老房子。然而當他聽完我們打算利用房子作為民宿的想法後，似乎對於會有不認識的人入住這點，沒有太多的反對與不安，這讓我們大大鬆了口氣。想起之前在房仲業那裡苦尋物件的時光，好不容易走到這一步，要是最後才發現房東不能理解我們想法的話，那可真是進退兩難。

這天，我們也請了一位做工程的朋友村田浩（我們都叫他 INCHARI）先生同行。他的專長就是舊房屋改建的相關施工。當我們問他這棟房子的狀況，他的回答很曖昧：「我也不知道有沒有問題呢？」據他說明，有很多老舊房子，把地板掀開後，會發現地基已被白蟻侵蝕攻佔。不過，既然他都沒有明確說不行，我們決定正面解讀：「這表示可能性並非是零啊！」

雖然得到了房東的理解，我們還是遇到了一個瓶頸──我們要使用房子可以，但條件是必須不改裝房子，讓房子保有原狀。於是，我們與高田女士們討論哪些是必須改裝的部分，結果發現，我們一定得新增一間廁所及淋浴間。而這部分，沒有房東的許可是行不通的。或許這要花很長的時間去解決，但我們還是得讓事情順利進行才行。

時間來到了夏天。我們耳聞鎌倉開了一家民宿，我和鈴真由決定一同前往拜訪對方，好好聽取同業前輩的經驗談。

36

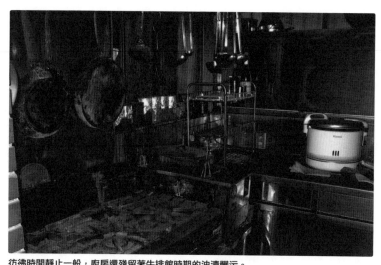

彷彿時間靜止一般，廚房還殘留著牛排館時期的油漬髒污。

同一時期，除了這棟房子，我們也沒有接觸到其他的房屋物件了。「就是這裡了！」的想法也越來越堅定。在簽約的過程中，儘管遇到好幾次的挫折，不過高田女士鼓勵我們，說：「真希望你們可以讓這間老房子再度復活，讓這裡可以成為材木座的魅力指標。」這些鼓勵讓我們每次遇到瓶頸時，總能想到更多的新點子，順利突破困難。

花一年以上的時間思考民宿的理念

二〇一〇年七月中旬

思考「龜時間」的民宿理念，花了我們相當長的時間。在與鈴真由見面之前，我們

就有透過電子信箱互相激盪想法，希望以「轉型城鎮」的「創造永續發展的社會」這樣的理念作為基礎。而兩人實際見面後，互相磨合彼此的差異，讓腦中抽象的內容更加具體化。想像著客人在住宿時開心的模樣，同時思考著這家民宿所追求的理念究竟為何？

這樣的過程雖然很辛苦，但也讓我們從中得到相當多的樂趣。

最後，我們大致決定的營運方針有三。首先，舊房屋的再利用，讓周邊環境與街景原貌盡可能被保留。第二，透過提供當地的教育、活動情報，讓民宿發揮連繫當地與外地的功能，以刺激社區的活性化。第三，邀請當地民眾，共同舉辦像製作味噌之類的技術傳承活動，讓民眾能更加珍惜自己與社區的連結性，這對於社會的永續發展有極大的幫助。

一直以來，被認定是當天來回旅遊點的鎌倉，我們要怎麼樣讓大家知道在這裡過夜的魅力呢？我們想了一些活動，比如說在安靜的早晨，去海邊散散步、做做瑜伽，或享受寺廟剛開門時的靜謐……。仔細探索住宿獨有的優點及樂趣，才發現還有很多活動可以挖掘呢！

以合理的價格，體驗一下住在鎌倉時代就存在的商店街、或吹著海風散散心，細細品味「慢時間」的流動。我們想提供的，是一個能夠刺激旅客嘗試新事物、充滿邂逅與創造力的空間。抱著這樣的願念，我們決定以「用烏龜般的步調，慢慢體驗鎌倉的生活」

一句話，作為民宿的中心理念。

離職、龍捲風、孩子出生。充滿變數的兩個月

二〇一〇年十月三十一日

我在十月底時，向工作了十年以上的印度貿易公司提出辭呈。這是一家家族企業公司，我從大學時期就在那裡打工，從旅程回國後也回去繼續工作，最後他們還以正職人員的身份雇用我。半年前，我就向他們表達自己之後想開民宿的構想，因此可能得辭職，這對我而言其實是相當痛苦的決定。雖然他們答應了，不過我總覺得公司一直那麼照顧我，也看好我的未來性，而我卻選擇離開，這好像是恩將仇報，心裡過意不去。但，我說服自己，如果為了公司而放棄自己想做的事情，將來一定會後悔。於是，向公司表達了自己心中的感恩之情後，我毅然決定離職。

十二月左右，正當我專心準備民宿開業時，房東忽然緊急聯絡我們。原來是當天早上，鎌倉發生了龍捲風，房子屋頂的瓦片也被吹走了。當初我們交涉的內容是，在屋頂修理完工之後，才能締結契約。本來我希望可以在今年內將契約的事情解決的，想不到

發生了這場突如其然的意外，而且這場意外是自然災害，要憤怒也沒有發洩的對象，這完全是我們沒預料到的展開。

我們直奔現場看看狀況，當時屋頂上暫時鋪上一層防水布，但建築物有一角被吹壞了，所以雨水就這樣滲進屋子裡。不知道維修工程何時才能開始，我們先跟房東說過以後，自己爬上屋頂，將破損的地方上面再鋪一塊防水布。我們實在是不忍，看到本來這麼美的建築物不斷遭到損壞。

另一方面，其實在民宿計畫開始之前，我的太太就懷孕了。明知道自己的孩子即將出生，而要在這樣的情況下辭去本來穩定的工作，開創新的事業，這是相當需要勇氣的決定。太太也微微抱怨說：「你也不用趕在孩子要出生的時候忙那些事啊！」，不過我說服她說，如果現在讓機會溜走的話，之後就不一定又有良機出現了！

因龍捲風的發生，讓房屋契約能否成立都還無法確定，而就在同一年的年底，長男誕生。當時我沒有工作，所以我一整天都能做家事，替太太分擔工作。而且能和剛出生的孩子一起悠閒地度過時間，其實是很令人開心的事。雖然生活幸福，但心裡免不了還是掛念著：萬一契約一直無法成立的話，我下一步究竟該如何是好？抱著這樣不安的心情，來到除夕夜，準備迎接新的一年。

契約締結・準備開業

二〇一一年二月十九日

在過年期間，我們與房東的契約交涉重新展開。在經過好幾次的討論後，我們共同的結論是：「希望能好好保留建築物的完整性」。我們向房東表達，我們將以現狀維持作為最大原則，盡可能減少房屋的加工改裝。最後，房東終於可以接受我們之前所想的改裝計畫了！

進入二月後，因遭受龍捲風而損壞的屋瓦修復工程也開始進行了。我們決定要在櫻花綻放的四月初，作為民宿開業的預定日，所以只剩下兩個月的空檔。雖然還沒正式簽訂契約，但至少雙方都有了共識。我們得到房東的許可，先來屋內進行打掃整理的工作。

屋內還擺滿十五年前牛排館時期的道具設備，所以首先，我們得先把該留下的、該丟棄的，一一分類出來。因為屋內還沒有電，所以即使是大白天，也得拿手電筒才能做分類的。不僅如此，因為沒有暖氣，所以屋內竟然比屋外還要更冷！而待處理的物品數量，多到讓我們不知從何做起。從大型設備，如故障的冷氣機、業務用冰箱、冷凍庫等等，到瑣碎零星的小物品，光分類這些東西，就花了我們整整一週的時間。

順利簽訂契約後，開始進入正式的改裝工程。回收業者替我們把不要的東西撤走後，建築物瞬間變得清爽許多。因為預算有限，所以改裝作業我們都盡可能自己來弄。接了水電之後，我們每個禮拜都向推動社區貨幣的群組寄出電子信件，宣傳我們的民宿即將開張；同時也拜託朋友們，請他們一起來協助我們整理民宿。房子正面雜亂的植栽及竹子，我們徒手用鐮刀鋸子等工具來砍伐處理。後來房東也一同加入協助，讓整理工作得以順利進行。

不只有改裝工程，開業所需備品，也得開始著手準備了。像廚房周邊器具及瓦斯爐，是由一位推動社區貨幣運動的伙伴、以前是有機咖啡店的經營者，便宜轉賣給我們。其他伙伴也提供一些自己用不到的

後院已化身為一片竹林，我們與房東一起砍伐處理。

廚房道具、或者借我們掃除或工程道具，
這些真的給予我們相當大的幫助。其他不
足的東西，我們就上網找二手貨拍賣，常
常搞到半夜兩三點。雖然我和鈴真由一起
分擔這些工作，不過由於我個人對備品比
較挑剔一點，所以最後通常是由我決定要
選哪些物品。總而言之，那段時間真是每
天忙到昏天暗地，不知今夕是何夕。

未爆炸彈!? 十五年前的鏡餅!?

二〇一一年二月二十五日

在整理房屋時，常會發現許多不可思
議的怪東西。比如整理置物櫃時，居然看
到一捆一捆捲好的「蛇乾」、一打開壁櫥，

在變更為淋浴間兼洗手台之前的舊浴室
照片。改裝後氣氛一變，整個煥然一新。

將不要的牆壁打掉，並重新鋪上走廊地
板。

看到裡頭放著充滿惡臭、發霉到整個變成咖啡色的鏡餅（日本過年時，祭祀神明的一種糕餅）、廚房的油鍋裡還留著之前炸過的油，連向來脾氣溫和的鈴真由也被那股惡臭搞到快要火山爆炸。

最誇張的是，我們居然在壁櫥及地板下，各看到一個全長三十公分的未爆彈。本來我們還打電話物問古董商有沒有興趣，結果沒有一家願意替我們處理。後來想一想，覺得好像最好要先聯絡一下警察。警方得知後，繃緊神經，再三告誡我們：「千萬不要去碰它！」五分鐘之後，火速趕來兩台警車，同時也管制這附近的交通，鄰居們以為發生了什麼大事，紛紛前來探頭探腦的，甚至我們還被命令要離開現場。好在，經由專家確認後，確定會引起爆炸的管線已經被拔除了。幸虧是在開店前發現這個東西，不然如果開店後才發生這種事情的話，恐怕後果更是不堪設想。

隨著打掃工作的順利進行，室內一天比一天變得更乾淨。但令人不解的是，候客室的桌上明明每天都鋪著乾淨的布，為什麼到了隔天，總是會佈上一層厚厚的灰

鈴真由一看到這堆「蛇乾」，嚇得大聲尖叫、連忙逃走。

呢？我們開始懷疑，是不是從天花板有掉些什麼東西，於是打開天花板一看……原來，之前的屋頂是先鋪上杉木板後，再塗上水泥固定，最後再放上瓦片。但在我們整修時，本來的水泥變成了砂狀，全部累積在天花板內部了。

雖然之前房東有跟我們說，希望不要動到天花板。但總不能讓客人住在沙子會掉下來的房間裡吧？於是我們向 INCHARI 借了業務用的吸塵器、防塵口罩及防塵眼鏡，全副武裝開始進行天花板內的打掃。因為天花板很窄，幾乎沒有腳可以踩的空間，根本無法做事，周邊又冷又黑，讓人幾乎想放棄算了。轉頭一看，鈴真由正走在薄薄一層的杉木板上，已經開始在打掃了。萬一她掉下去了，又該怎麼辦才好？真是讓人冷汗直流。

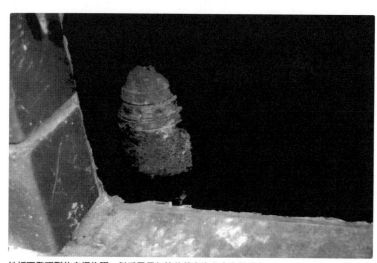

地板下發現到的未爆炸彈。似乎是長年等待著有沒有人會發現它。

天花板內部的打掃工作是最辛苦的過程之一。如果沒有伙伴幫忙的話，肯定無法完成的。

東日本大地震發生

二〇一一年三月十一日

後來有幾個朋友也一同加入打掃的工作，好不容易才完成了這艱辛的工程。為了避免之後灰塵繼續掉落，我們又鋪了一塊防水布在上面加強。明明眼前還有一大堆該做的事情，我們卻被這預料外的工作卡住了兩個禮拜之久。

這天下午，我向 INCHARI 先生的同事借車，一個人去購物。在距離目的地一百公尺左右的地方，車子忽然好像遊樂園的機械車一樣，左右劇烈晃動。在我意識到「這是地震」之前，大概已經晃了十秒吧？到了商

場，發現店家都停電了，許多人從店裡衝出來避難。我想，現在不是購物的時候，總之先回去民宿現場看看再說。

回程時，街上的紅綠燈都故障了，路上大塞車，車子根本動彈不得。火車柵欄垂放在眼前，阻擋了所有汽車的前進。我們只好跟鄰近的幾台駕駛，互相確認火車不會過來後，徒手把柵欄搬開，好不容易才能繼續前進。就這樣一路狀況頻頻，回到民宿時已經是晚上七點半。平常只需要花半小時的車程，今天居然花了四個小時。我回到四周黑漆漆的民宿，稍微喊叫了一下，沒有任何回應。想說先還車好了，結果電話根本也不通。沒辦法，只好先回家，才發現原來家人去鄰居家避難了。整條街上因為停電，一片死寂，唯獨天上的星星顯得格外閃耀。

隔天，我與 INCHARI 先生討論今後的修復工程，決定在一切狀況都穩定之前，工程先暫時中止。雖然鎌倉受到地震的影響並不大，但是因汽油供應量不足，所以無法像以前一樣自由地開車，同時，市區也實施計畫性的停電，生活充滿著不便。而最令大家擔心的是，餘震不斷，今後福島核能電廠還會再發生什麼事情呢？又會帶來怎樣的影響呢？這些問題都讓我們的生活陷入極度的不安。參與「轉型城鎮」計畫裡，本來就有許多人是反對核能發電的，所以我們陸陸續續接到許多人要往外地避難的訊息。因為家裡沒有裝電視，所以我們的情報都來自於網路及廣播。那陣子我們不斷掙扎著，究竟真的

可以相信政府說的話嗎？還是應該也要跟大家一樣，去外地避難呢？

因為這場地震的發生，本來在日本的外國人就已經紛紛往海外避難去了，即使我們開了民宿，恐怕暫時也沒什麼外國人會過來住宿吧？而在國內的日本人，應該短時間內也不會有那種想觀光玩樂的心情吧？很明顯的，此時此刻，是民宿開業最不適合的時機。

只是，這一路，我們受到那麼多朋友的鼓勵與協助，好不容易才走到這一步，要是現在放棄，到外地避難的話，以後應該再也不會有在鎌倉開民宿的機會吧？那段時間，我白天還是到民宿現場，去視察修復工程的進行狀況。晚上回到家後，和太太不斷討論著究竟要不要離開這裡。身為父母，明知道自己的家人可能是處於有輻射危險的地方，卻還是堅持己見要完成自己的夢想，這樣實在是太自私了。現在回想起來，那段時間真是充滿掙扎與矛盾啊！

下定決心，重新準備民宿開業

二〇一一年三月十七日

我和民宿伙伴鈴真由說，請她自己決定要不要離開，結果她回答我說，她沒有避難

的打算。經過了百般糾結與煩惱後，我們得到的結論是，能做到哪，就做到哪吧！即使中途不行了，也因為我們曾經努力過，下一步的道路自然而然就會出現。於是我們決定先不到外地避難，重新準備民宿的開業工作。萬一真的失敗了，投資資金將化為泡沫，那也只能當成是付了一筆經營人生的學費了。

雖然那陣子 INCHARI 先生沒有過來現場，不過很多事情我們都可以自己先做。我和鈴真由一面聽著廣播報導，一面開始為民宿廚房塗上油漆。那段時間，因為不方便請社區貨幣計畫的伙伴過來災區幫忙，我們就請姆比拉教室的學生們，以及鈴真由的朋友一起協助我們民宿的準備工作。就這樣，開業工作一點一滴持續進行著。

說到這裡，我先補充一下民宿開業的相關費用。本來，我希望只用自己的存款來負擔費用。但似乎不太可能，於是我們就在思考要不要向銀行借錢。當時心裡想的銀行有日本政策金融公庫，以及 NPO 法人集團——它是以比較低的利率，借資金給重視環境保護的新公司。我們先寄資料給日本政策金融公庫後，卻因為我們沒有旅館業的經驗，所以就被拒絕了。另一方面，向 NPO 申請後，卻發生了東日本大地震，它們為了要緊急支援東北地區，所以本來要借我們的資金就被取消了。

為了準備向銀行申請資金的資料，我們花了相當多的時間與精神，沒想到最後居然徒勞無功，真是讓人沮喪。不過，準備開業時本來就需要建立收支計畫，如果沒有那些

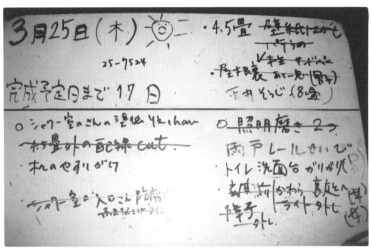

白板上記滿了每天要做的行程，多希望可以早點把它們全部擦掉；不過相反地，每天的作業卻是不斷地增加。

向銀行借資金的過程，我們恐怕會在準備不足的狀況下就衝動開業吧。但不管怎麼說，資金不足是最大的問題，我們決定要用心節制花費，如果還有不足夠的話，只好向父母親借錢了。

活用現有的資源，發揮它們的獨特風格

二〇一一年三月下旬

有關民宿改裝的方向，我們主要是跟 INCHARI 先生邊討論邊決定。不過由於我對建築相關的事完全不熟悉，所以即使心中有模糊的想法，總是無法將腦中的想法化為具體的語言，傳達讓他知道。於是，我就多去看看鎌倉其他的老房子，或去圖書館借一些跟房屋改裝有關的書籍來閱讀，希望可以用自己的方式盡點力量。不過當我去買一些照明、鏡子之類的裝潢用品回來給 INCHARI 先生看時，卻得到「這些跟房屋的氣氛不合，沒有一體感」之類的回應。給他看外國平價家具店賣的洗臉台，他也是搖搖頭。後來和他討論之後，我們決定去網路拍賣網站，尋找中古的磁磚洗臉槽。但東查西查，盡是讓人無法滿意的二手品。就在快放棄的時候，忽然看到一個退休的九州工藝專家所製作、

僅有一件的全新洗臉槽。顏色是白色與深藍二色，非常穩重的色調。我們得到INCHARI先生的許可後，立刻下訂。商品一到，他立即為我們量身製作適合這個洗臉槽的臺子。

之後，我們決定盡量利用二手拍賣網站或古董店，去尋找古早時期的日本民家，可能會使用的道具或家具。

最一開始，我們改裝這間房子的目標，就是要讓它回歸剛剛被建好的面貌。本來，我們想將之前作為牛排館時，櫃臺一帶的磁磚地板拿來鋪在房間地板上，但預算方面有點吃緊。那時，INCHARI先生說了一句話，讓我印象深刻：「不管是什麼建築物，一定都有其歷史。我們不應該忽視它的過去，反而更應該要活用那些原有的老東西才是。」由於之後我們也規劃在民宿裡經營咖啡店，如果地板是磁磚的話，客人就不用刻意脫鞋，這樣或許還比較方便。於是，我們決定讓民宿朝著「和洋折衷」的方向進行裝潢。

某天，我在挖掘後院時，發現了一個看似是昭和時代的銅製水龍頭。看得出來已經頗有年代。我們向水道公司表達，希望可以在洗臉臺安裝這個水龍頭，沒想到被拒絕了。之後我們請INCHARI先生來看看，他說只要把裡頭的橡皮圈換一下，應該就能再使用。於是我們又向水道公司討論，但又因為形狀不合，而再次被拒絕。後來INCHARI先生代替我們再三去拜託，水道公司拗不過，只說了一句：「以後有什麼問題我可不負責任喔！」心不甘情不願地替我們安裝

52

INCHARI 先生在替我們修繕浴室的窗戶。

了這個水龍頭。

另外，建築物內原有的兩塊格窗，竟意外地和廁所的牆壁很搭，安裝之後，讓民宿整體更有和風的氣氛。社區貨幣團隊裡有一位從事建築業的伙伴，還提供了我們一個某間將被拆除的房子裡的舊洗臉臺與裁縫箱。那個裁縫箱經過處理後，化身為放置免費茶包的小盒子。而牛排館時期的黑色餐桌，我們將它的表面稍微削去一層後，再打個蠟，減少本來的厚重感，增添一種更有深度的美感。INCHARI 先生則是將上掀式的窗戶，設置於廚房牆壁。雖然將手邊現有的東西再次利用，其實是很花時間、也很花精力的事。不過當我們絞盡腦汁，想到一些活用舊物品的點子時，那種心中的成就感，是購買新品所無法帶來的快樂。

再次得到支援，進行最後的衝刺！

二〇一一年四月中旬

由於地震災情的影響，本來預計四月初要開業的計畫只能延期。最後，我們改為四月二十九日，也就是連休的第一天，作為開張日，同時讓工程方面也能多點時間緩衝，為最後的衝刺做準備。本來去參與救災支援的水道公司也回來協助我們，加上前來幫忙朋友也漸漸增加，民宿現場又開始恢復本來的活力。

我們向朋友請教了灰漿粉刷的技巧後，大家開始分工合作，粉刷的技術也日益精進。而榻榻米因為預算的關係，只能換成平價的。不過我們請專家替我們換了十九張榻榻米後，房間充滿藺草的香氣，整個空間也煥然一新，更加氣派。日式拉門是由我岳父母提供，而拉門紙則是請姆比拉琴教室的學生來幫忙拆除，再一張一張重新張貼。

在開張前三天的晚上，來協助的朋友忽然很開心的說：「喂！快來外面！很漂亮喔！」我出去一看，以夜空為背景，民宿建築物彷如剪影一般映在眼簾。在微微光線下，我們整理過的神棚，散發著一股神祕的美感，而旁邊和式屏風的美麗倒影，也坐落在戶外的長廊上。目前為止，因為一直埋頭於工程與整理，根本沒時間好好去欣賞民宿整體的美。而在那一刻，我強烈感受到這棟房子的生命力。

姆比拉琴學生們幫忙張貼拉門紙。

「龜時間」，OPEN！
二〇一一年四月二十九日

開張的前一天晚上，我們邀請了至今給予我們協助的朋友們，一同來參加開幕慶祝會。由於我們實在沒時間親自準備餐點，所以請先前送給我們很多廚房道具的前咖啡店老闆，以及住在附近一位很會做菜的編輯人員，由他們兩位來負責餐點部分。

當天晚上，許多朋友前來祝賀，人多到

最後一關是行政單位的最終檢查，所幸也順利過關，取得了營業執照。雖然還有些許的工作尚未完成，不過終點站就在眼前，我們的民宿終於可以開張了！

水洩不通。而房東先生也有出席這場慶祝會，和我們一起分享完工的喜悅。雖然，從契約締結到改裝完畢，中間起起伏伏、波折不斷，不過在過程中，我們和房東先生一起進行工程作業，漸漸地彼此的信任關係也建立起來，最後終於得到了他的全力支持。

現在回頭想想，過去到現在真的遇到了好幾次預料外的狀況，也經過了不少挫折，但身邊總是有許多貴人相助，才能走到今天這一步，我們非常感銘在心。慶祝會現場，充滿著大家祝賀的花束與笑聲歡顏。開朗活潑的能量，為這棟建築物吹入滿滿的活力，這棟老房子彷彿從長久的睡眠中，再次甦醒。

隔天，終於到了開幕日。那是一個晴空萬里的早晨，我們請附近神社的主持來為民宿淨化祈福。本來，我考慮到開業資金實在超過太多，很想把這個祈福的步驟給省略。不過鈴真由堅持，說寧願自掏腰包，也希望可以進行這場活動。神社主持將房子由裡到外都先進行淨化，不知是否是心理因素，之後的確感覺房子氣場更加舒適！

在民宿開幕前，我們就先從網路接受旅客的預約。很幸運的，民宿一開張就是黃金週假期，我們也收到了許多預約。當天我們從早忙到晚，還是沒能百分之百完全準備好，甚至還利用第一組客人在櫃臺等待入住的時間，趕緊去房間鋪床包呢。在手忙腳亂之中，「龜時間」已悄悄地用它那緩慢的烏龜步調，開始踏上了民宿之路。

你覺得「龜時間」是個怎樣的地方呢？

CUSTOMER NO. 2 KAYA OKADA

在「龜時間」度過的每個夜晚，都像在外太空旅行

對我而言，鎌倉材木座這個地方，是日常生活的延長線。在材木座，我總是會去朋友家坐坐、吃個飯、爬個山。但，在「龜時間」度過的時間，卻很明顯地是「非日常」的感受。

一到「龜時間」，首先，旅客很容易被氣派莊嚴的神明棚吸引目光。我本來以為，當初在建造這棟房子時，應該早就計畫要做這樣一個氣派的神明棚。不過，當我得知以前這裡是牛排館

時，只要想像當年的神明棚在炊煙裊裊中，仍被視為珍寶地保護著，就忍不住莞爾一笑。從那座神明棚，我感受到了時光荏苒，不停流動的時間裡，總是有些不變的恆常。

夜晚的「龜時間」，和白天的氣氛迥然相異。為了不破壞這片靜謐，旅客竊竊地對話著，連神明棚似乎也刻意地想要降低自己的存在感，讓旅客好好享受這難得的寧靜。

在「龜時間」，你會在意想不到的片刻，感覺到自己脫離了日常的時間軸，好像忽然浮在無邊無際的外太空之中。在一個不屬於現在、過去或未來的模糊空間漂浮著，那樣地自在、那樣地不受束縛。

我想，很多來「龜時間」住宿的旅客，應該都能體驗到夜晚這獨特的氣氛吧？想到那些旅客們正在享受著一場外太空之旅，真是叫人好不羨慕啊！

岡田卡雅（KAYA OKADA）

自由作家、編輯者。與井上英樹一同進行旅行方面的編撰工作。從事的媒體節目有「翼之王國」「外面世界」「Bird」「Paper Sky」等。同時也參與去年剛滿二十週年的街頭樂團「Double Famous」，表演薩克斯風＆手風琴二重奏。

第三章

用烏龜的時間，
找回屬於自我的生活方式

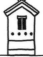

從門可羅雀到「住」無虛席

我們選在黃金週開業，收到了許多旅客的住宿預約，人數比我們原先預想還來得多。

不過，開心也僅僅維持一週，隨著連休的結束，旅客一瞬間就消失了。我想，可能一方面因為我們的知名度還沒打開，另一方面，也可能因為受到東日本大地震的影響，日本國內還是沒有觀光的氣氛。而來日本的觀光客在那段時間也比往常來得少。雖然民宿已經開業，但本來預定要改裝的計畫，其實也還沒完全處理好。於是我們利用沒有旅客的時期，和工作人員繼續整理庭院及進行內部改裝工程。

不過在這樣的狀況下，還是有少許的旅客前來住宿，這對我們而言，已經是相當值得感謝的事情。因為人數不多，所以我們擁有更多的時間，去好好與旅客聊聊天，傾聽旅客的人生經驗與故事，同時這也讓我想起之前自己去世界旅行的那段回憶。我曾聽過某個旅客曾搭船進行世界旅行的事，也聽過一個加拿大人，為了要歸還撿到的玻璃浮球，特地前來日本的故事……。這麼多有趣的經驗，如果只有我們知道的話，那實在是可惜了。於是，我們將這些旅客分享的故事寫在部落格，希望分享給更多人。而這些文章，也的確得到許多網友的熱情回應。

民宿開幕過了三個月，進入了暑假時期，幾乎每天都有旅客前來，民宿終於又再次恢復生氣。「龜時間」最多只能容納十二位旅客，房間客滿的日子越來越多，好不容易有種生意進入軌道的感覺。秋天後，客人的數量進入穩定期，我們的心情也不再浮浮沉沉、時喜時憂，穩定地持續著營業，終於順利地迎接我們第一個過年。

接下來，到了民宿一週年，也就是四月二十九日。我們舉辦了「龜時間周年祭」，內容包括周年紀念玩偶的設計甄選活動、或播放民宿改裝時的照片放映會等等。有許多經營咖啡店的朋友前來民宿擺攤，在現場也有音樂的演奏。

這一天，來了許多朋友及顧客熱情參與，大家共度愉快的時光。曾聽人說過，生

開業已過了三個月。民宿看板的製作尚未完成，還在調整字體的大小。

意只要持續三年，就算是上軌道了。雖然我覺得目前民宿的經營還稱不算是「成功」，但「龜時間」的知名度，的確是紮實穩健地提升中。

希望大家都可以吃到健康的餐點

民宿的工作，主要是服務從外地前來的旅客。我們希望盡量讓旅客們能夠欣賞到這棟復甦的老房子之美，同時也希望「龜時間」能夠紮根於社區。於是我們決定要從六月開始，每週末的下午在民宿內提供餐點服務──我們稱之為「Café Kamejikan」。另外，因為我們希望從世界各地前來的旅客可以跟當地居民有更多的交流機會，於是我們從十二月開始，每個月有兩次的週六晚上，也提供餐點，我們稱之為「夜龜時間」，不管是不是旅客，都能前來「龜時間」，一面品酒、一面享用晚餐。一般而言，民宿大多只提供住宿，不提供餐點。但只要旅客提出要求，「龜時間」也會提供早餐給旅客。

食物，會為我們每一天的身心健康，打造重要的基礎，所以攝取適當的食物，是相當重要的。「龜時間」所提供的餐點，使用新鮮食材，多以蔬菜為中心，希望旅客能夠吃得安心又健康。在鎌倉周邊的市場，有直接販賣本地農家當天現採的蔬果，我們也會

62

用最嚴謹的標準，去挑選新鮮的當季食材。至於像醬油、味霖等調味料，則是從有信譽的有機食材店購入，盡可能使用不添加防腐劑或過度加工的商品。至於咖啡或可可亞等進口商品，我們希望不要因為自己的消費，成為對生產者的剝削，所以盡可能選用公平貿易理念的產品。

將理念注入於活動之中

「龜時間」不僅僅是提供住宿的場所，我們期許自己能夠成為社區情報交流的中心，以及一個能夠刺激旅客嘗試新事物、充滿邂逅與創造力的空間。在這樣的理念下，我們每個月舉辦一到兩次的活動。在進行活動企劃時，重點放在如何讓旅客可以在參與活動的當下，也能體會到我們想傳遞的概念。我們認為人可以藉由「旅行」，開發更多的可能性。所以活動的重點並不單純在於「好不好玩」，而是透過這些活動，將「傳統」與「未來」連結起來。換句話說，傳承前人的智慧，將會讓人類明日的生活更加豐富。在以下，我將簡單介紹幾個「龜時間」代表性的文化活動。

利用兩天一夜的時間，體驗傳統醫學「阿育吠陀」、瑜伽、冥想等活動，感受印度

傳統的睿智。這項「印度體驗營」活動相當受歡迎，常常在報名一開始，就立刻爆滿，每年春天及秋天都有舉行。這活動本來由社區貨幣計畫的伙伴提議。後來加入了鎌倉極樂寺販售印度香料的巴拉茲先生，及葉山經營阿育吠陀沙龍工作室的拉克史密斯先生的協助，讓這項活動得以具體實現。而我自己本身也曾在印度香料相關的貿易公司工作過，之前就稍微學習過阿育吠陀的知識，在旅途中也深刻感受過瑜伽及冥想對身心靈平衡的助益，所以舉行「印度體驗營」，也有點算是順水推舟。

「印度體驗營」活動，我們會先在江之電極樂寺車站集合。我們第一站會前往巴拉茲先生所居住的舊民房。到了玄關時，請旅客先將手機電源切掉，暫時揮別忙碌的日常生活。在參加者自我介紹後，由巴拉茲的父親阿南先生帶領大家做簡單的身體放鬆運動，之後就進入午餐時間，享用印度鄉土料理。餐後移動至民宿，開始進行拉克史密斯先生所主持的阿育吠陀基礎講座。先從瞭解自己的體質開始，學習在不同季節裡，如何照顧自己的身體，以及精油按摩的訣竅。之後到附近的溫泉地「清水湯」，稍微泡個澡之後，就到了大家最期待的晚餐時間。巴拉茲先生為大家準備一道道的香料蔬食餐，所有人以合菜的方式享用晚餐。

隔天早上，如果天氣不錯的話，可以到材木座的海邊，由在南印度長年修行的沙金先生指導大家進行瑜伽與冥想。剛開始或許旅客會有點在意經過車輛的噪音，但漸漸地

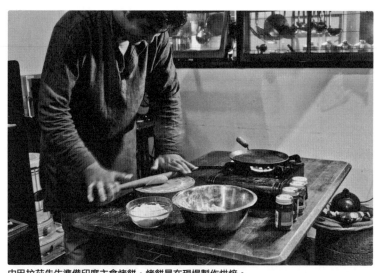
由巴拉茲先生準備印度主食烤餅，烤餅是在現場製作烘焙。

集中注意力後，肌膚開始盡情感受陽光照射的溫暖，讓緊繃的肌肉一點一點地放鬆。進行瑜伽冥想一個半小時後，大家回到「龜時間」享用溫熱的印度奶茶及印度式早餐，互相分享這兩天一夜行程的感想，為活動劃下一個句點。

或許是因為平常工作壓力的累積，這些前來參加的旅客，在活動結束後，都露出放鬆而愉悅的神情。而我自己本身，則以工作人員的身份一同體驗，與旅客一起度過身心靈充實的時刻。平日我們藉由優質的食物及運動來照顧身體，但卻很容易忽略心靈上的沉澱，藉著兩天一夜的「印度體驗營」，讓我們可以也觀照自己的心靈。

另一個活動「鎌倉之音散步」，是與「轉型鎌倉」團體共同舉辦。同樣也是辦在

每年的春天與秋天。兩天一夜的活動內容，主要是探訪鎌倉的史蹟，以及大自然之音的體驗。史蹟介紹由「SONGBE CAFE」的老闆、也是鎌倉在地媒體「鎌倉通」的負責人宇治香先生帶領大家。向參加者介紹許多只有當地人才知道的景點，以及這些地方相關的小故事，讓旅客能夠用不同的角度，去認識鎌倉。

而這項活動的重點，是由曾經在南大東島進行田野調查，同時也是聲音治療師的岩田茉莉江小姐主持「音散步」。我們帶領參加者在鎌倉街頭散散步，時而駐足閉目，將意識集中在聽覺。剛開始可能只能聽到烏鴉鳴叫、或車輛人聲的喧囂，但在岩田小姐的帶領下，漸漸地，也可以聽到遠方小鳥的歌唱、微風穿過樹林的細微聲音。活動最後請參加者將耳朵聽到的聲音，以圖畫的方式呈現在紙張上、或以樂器再現，藉由這樣的方式激發出參加者的潛能、以及反映每個人的個性或內心世界。是個相當有趣而獨特的活動。

在「音散步」活動結束時，你可以用身體感受到時間的流動似乎與平常有些不同。藉由用心傾聽大自然的聲音，我們能從以往被時間拘禁的框架中脫離出來，精神上得到更大的自由空間。另外，我們刻意不帶參加者去眾所周知的大景點，而是去一些當地人才知道的地方，體驗不同型態的旅行方式，反而別有趣味。

秋天固定的活動「獅子舞」，是由介紹我們「龜時間」這棟房子的時間來到秋天。

66

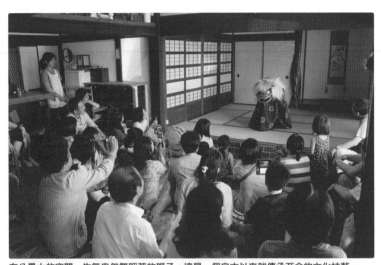

在八疊大的空間，生氣盎然舞蹈著的獅子。這是一個自古以來就傳承至今的文化技藝。

高田明子女士參與的「葉山環境文化設計集團」所舉辦。「獅子舞」活動，同時也有在湘南地區的「湘南邸園文化祭」裡進行表演。

在這一天，八疊大的客房化身為表演舞台。我們先將格子門拆掉，讓和式空間的優點發揮最大的功能。我們邀請在獅子舞及太鼓方面相當活躍的金子宗明先生前來，為「龜時間」增添華麗壯大的氣氛。

金子先生一面與旅客進行互動，漸漸地將觀賞者帶領入獅子舞的世界。獅子舞的表演形式很容易給予觀眾視覺上的刺激，所以很多人看完表演，都以為自己已經認識了獅子舞了。但如果問觀眾：「什麼是獅子舞？」，似乎又回答不上來。金子先生透過表演，同時向旅客解說每個動作的意義，讓

我們重新認識了平常沒有意識到的日本文化精髓。表演結束後，獅子會圍繞會場，獅子口咬著觀眾的頭，同時也給予觀眾們祝福，場面氣氛溫馨。這是一個不分性別年齡，人人皆能同樂的活動。

如何讓旅客舒適地住宿

我們曾經收過旅客的留言：「感覺自己好像來到奶奶家玩」、「在這裡很自在，彷彿忘記了時間的流逝」等等。我想，這應該要歸功於這棟刻劃著歷史的房子，它所散發出來的沈穩而安定氣氛吧？老房子雖然有其獨特的魅力，但相對地，因為建築本體是木製，所以容易受外面溫度影響。不過如果旅客能夠心境一轉，將住宿上不方便的感覺，當成是另一種有趣的體驗，那也挺不錯的。

為了讓旅客可以從忙碌的日常生活抽離，民宿館內刻意不擺置電視或時鐘。既然人都已經來了，若是一整天待在民宿裡看電視，那實在是太可惜了。我們希望旅客能夠忘卻時間，好好品味珍貴的假期。

在酷暑的夏日，我們打開玻璃窗戶，讓微風穿越長廊種植的山苦瓜綠蔭，為接客室

帶來一股涼意。這種視覺上的涼爽感，不僅沁涼了住宿旅客的心情，連經過民宿的路人也為之陶醉。曾有鄰居跟我們說：「我每天都看著你們的山苦瓜長大，一直想著著何時才能採收呢！」。在寒冷的冬日，候客室放著一台大型燈油暖爐。看著火緩緩地燃著，似乎可以穩定心情，而且上面還可以放水壺煮水，拿來泡茶或作為湯婆子（暖壺），提供給旅客取暖。

我想，來住宿的旅客，對於民宿的期待，應該都懷有不同的想法。而我們也盡為配合旅客的需求，提供不同的服務。有些人希望可以在旅途中，跟其他旅人一起吃吃飯、聊聊天，共創旅程的美好回憶；也有些人希望可以一個人安靜地享受閱讀的樂趣。有些客人是在讀過民宿網站上紀錄的工作人員的旅遊經驗，期待親自與我們聊聊天，才來「龜時間」住宿。我們會提供旅客不同季節不同的玩法，或推薦店家餐廳等資訊。為了提供最新的資訊，我們也盡量撥出時間親自到鎌倉街上散散步，讓自己更認識鎌倉這個地區。

候客室播放的背景音樂，會隨著時間，而改變音樂風格，讓音樂在不打擾旅客的前提下，營造適合的氣氛。很開心的是旅客也能體會到我們的用心。曾有個來自台灣的女性旅客跟我們分享：「這是全世界最棒的背景音樂了！」；也有個來自美國的男性旅客說：「雖然我本身就是在當 DJ，不過不得不說，這裡的選曲真是完美！」。我們也很驕傲，「龜時間」擁有精通音樂的工作人員。

為「龜時間」增添色彩的旅客們

由於民宿本身的性質就是要跟許多不認識的旅人共同分享空間，換句話說，民宿氣氛的創造，也是所有住宿旅客的共同作業。有時候，一些特別的旅客前來，與工作人員或旅客交流，也為「龜時間」帶來許多歡樂。

曾有位花了八年的時間，完成了世界旅行一週的旅客；彷彿回到江戶時代，由北到南，徒步進行日本國內旅遊的男性；擅於日本傳統樂器「尺八」的美國和尚；背著武士刀，在鎌倉騎著腳踏車旅行的瑞士女孩……有趣的旅客實在不勝枚舉，其中讓我印象最深刻的，就是之前我提過的，為了歸還玻璃浮球，而來到鎌倉的加拿大人。以下是他的小故事。

那天是「龜時間」剛開業的五月。一位瘦瘦高高的加拿大年輕人「麥可」前來辦理住宿，他一身輕便的裝扮，讓人難以想像他是從國外過來的旅客。在草草地結束了住宿報到手續後，他從背包慎重地拿出一顆綠色的玻璃浮球，開始跟我們訴說起一段不可思議的旅行故事。

在他所居住的阿拉斯加附近，有一座叫海達瓜依的島嶼，據說常常會有許多漂流物，順著北太平洋潮流，從日本漂到加拿大。麥克有一天發現了一顆漁夫打網撈魚用的玻璃

浮球，為了要將之歸還給漁夫，所以特地前來日本。為了實現他的希望，我們致電給工作人員的漁夫朋友，而對方也表示願意與麥克見面。

隔天，在晴朗的藍天下，我們到了材木座隔壁的城鎮──逗子市小坪的漁港。一到那邊，就看到一個年輕的漁夫，正在小屋前曬石花菜。當他用流暢的英文提到自己也曾在加拿大留學過，才發現兩個人都有在玩衝浪。兩人滔滔不絕地聊著，完全看不出來是第一次見面。彷彿就像是要來見這個漁夫一般，麥克的「玻璃浮球歸還儀式」順利落幕。

這樣的偶然，卻帶來了珍貴的邂逅，彷彿在冥冥之中，是太平洋潮流為這段友誼牽起了緣分。

迎接遠道而來的外地觀光客，當然讓我們十分開心，不過也有些前來「龜時間」，是為了要品嚐旅行的樂趣，同時轉換心情；不過另外也有旅客，是因為跟同居男友吵架，所以跑來住宿沈澱一下心情。雖然「龜時間」本來是以提供觀光客住宿為出發點，不過實際上來住宿的理由，倒是比我們原先想像的來得千奇百怪呢！

當地的居民前來住宿，那又是另一種預期外的喜悅。有些旅客前來「龜時間」，是為了要避難；還有女孩子是因為跟同居男友吵架，所以跑來住宿沈澱一下心情。雖然「龜時間」本來是以提供觀光客住宿為出發點，不過實際上來住宿的理由，倒是比我們原先想像的

在「龜時間」，旅客可以與平常生活沒接觸過的人互相交流。在目前這種大多依賴網路溝通的時代下，人們可以互相面對面溝通想法的機會，格外地難得可貴。生活中不

同的邂逅，讓自己的世界能夠更加豐富、更加寬廣，這難道不就是住在民宿的醍醐味嗎？

當烏龜的時間，流逝過材木座商店街

「龜時間」位於的材木座，是從以前就一直保留至今的商店街，在巷弄之間隱藏著許多秘境，這裡是鎌倉市裡，以前百姓庶民的生活範圍。這裡居民的步伐格外地悠哉，我想，這樣的氣氛或許是從以前就延續下來的吧？

其實，從材木座往大町的「小町大路」，在鎌倉時代就是頗負盛名的商業大道。

十三世紀時，在河口有個名為「江島」的河港，幕府或神佛相關建築物會使用的木材都集中在此，於是在這裡發展出一種名為「座」的同業工會。而「材木座」的地名，就是從這裡起源而來的。雖然現在與全盛期比起來，店鋪少了許多，但目前還有三家酒店、三家魚店、兩間蔬果攤、澡堂、和式甜點店……，這裡的店家相當自豪於這個城鎮不需要便利商店，也能自給自足。這裡因為靠海，所以商店街旁還有許多販賣水上運動物品的小店、或年輕人經營的小餐館，也為這個傳統的小城鎮吹來一股嶄新的氛圍。

這悠閒的商店街，旁邊就是材木座海岸。一整年，都可以看到許多人抱著沖浪板、

72

騎著自行車馳騁於此。在早晨或傍晚，來到海灘散步踏浪，是多麼愜意！這樣的行程安排也是我們相當推薦的喔！

充滿著觀光客、熱鬧無比的夏日海灘的確充滿樂趣，不過，到了秋冬，沙灘回歸本來寧靜的面貌，那又是另一個值得細細品味的時刻。在秋冬，空氣特別澄清，你可以清楚地看到富士山的景色，令人忍不住想用相機記錄下此刻的美好。時光流逝，雖然許多人事物已變了模樣，但眼前這片無垠的天空與海面，被夕陽染成一片橘紅，這應該是從鎌倉時代至今，一直不變的美景吧？

到了每年六月，鎮守材木座的五所神社，會固定舉行為期三天的「亂材祭」。先由三座神轎繞境後，再前往海灘，其中的兩座神轎會往大海方向前進，作為驅除不祥的儀式。而負責抬剩下那座神轎的人，則會唱著「天王曲」，據說，這首歌在以前是由搬運木材回來的男人所唱頌的。祭典，就像是見證歷史的傳人，將故事一代又一代傳承下去。

另外，據說因為早期娛樂活動或汽車往來較少，所以在亂材祭時，也有許多人一整晚抬著神轎繞境，作為一種娛樂活動。累了的話，就將轎子放在路中間，直接回家睡覺去。

在海岸附近，有一間名為「光明寺」的寺廟，據說這間寺廟擁有鎌倉最大的佛寺大門。夏天可在此觀賞蓮花池或日式庭院。到了十月，這裡會舉行四天的「十夜法會」，其中的兩天，寺廟從早到晚都有擺攤，相當熱鬧。也只這也是材木座的一個象徵活動。

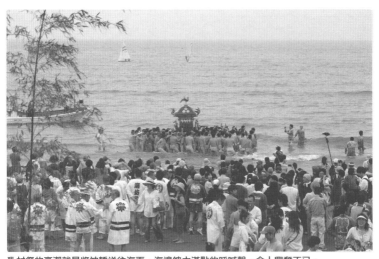

亂材祭的高潮就是將神轎送往海面，海邊魄力滿點的呼喊聲，令人興奮不已。

「龜時間」融入鎌倉，成為一個魅力所在

鎌倉，是個擁有多樣化魅力、獨特的城鎮。雖然從東京過來這裡只需要一個鐘頭，但這裡不只有可進行水上活動的海水浴場，還有豐富的植物景觀。這裡就像是美國西海岸或澳洲海岸，衝浪文化已深植於此。這裡比東京更加悠閒，即使大白天喝了啤酒，也不用覺得不好意思。就是這種大而化之、自由自在的氣氛，讓那些想遠離城市喧囂的人們嚮往不已。

有在這段期間，佛寺的樓上內部才會對外開放參觀。

誦經聲環繞著深夜的覺園寺，雖然跟白天的氣氛大相逕庭，不過在「黑地藏緣日」的時候，會有一些攤位，在寺廟境內逛逛也是種樂趣。

另外，如同各位所知，八百多年前，日本第一個武家政權就是在鎌倉這個地方設立幕府，所以這裡也是擁有光榮歷史的所在。有名的景點除了像長谷大佛或鶴岡八幡宮之外，還有許多寺院就有百座以上，神社也有接近五十座。有許多寺院是設在山谷之間，寺廟境內被自然環抱著，這也是古都鎌倉的一大特色。

在鎌倉車站附近，有一座獨自佇立於街道上的「妙本寺」，我們特別推薦旅客可以利用早晨和尚們在頌佛經的時間去走走，或是春天去賞櫻花、海棠，或是在秋天賞楓，也相當有風情。而位在二階堂的「覺園寺」，在每年八月十日凌晨零點到隔天中午十二點則會舉行「黑地藏緣日」，

這是只有內行人才會知道的活動。在一片漆黑的寺廟境內，燈籠微光點點，讓人彷彿置身於夢境。而鎌倉五山之一，也就是北鎌倉的圓覺寺，每天早晨都會開放坐禪道場，讓沒有經驗的旅客也可以輕易體驗坐禪。只要能夠忍耐腳麻的不舒服，這絕對是難得的經驗！

圍繞鎌倉的山，大多都有健行步道，最近也有許多越野賽跑運動在這裡舉行，而這些珍貴的自然環境，正是當地居民一路守護至今才能保有的。在一九六○年代的高度經濟成長期，因為開發住宅地，讓鶴岡八幡宮後山「御谷山林」面臨被破壞的危機，但因為居民發起反對運動，才阻止了這個危機。這就是日本首度的「國家信託運動」（註），在全日本共有十個都市被指定為古都保存法的保護對象。

鎌倉不是個太大的城市，所以人際關係網路是很緊密的。擁有類似想法或價值觀的人，特別容易聚集在一起。像這種細水長流型的人際關係，也是鎌倉讓人感到舒適的一個原因吧？

豐富的自然環境、居民對環境的重視、以及居民之間的情感，我想，這些就是鎌倉的魅力吧！

＊　國家信託運動：屬於一種市民運動。目的是保護獨一無二的地球，讓它免於遭受過度開發的危害，同時也希望將自然環境及珍貴的古蹟可以永續傳給後代。

活化鎌倉的各項活動

鎌倉還有個特徵，就是比起其他城市，連鎖店比較少，而經營個人店鋪的主人，本身的個性都相當活潑。比如在本業之外，有很多店主還會另外從事音樂或創作活動，為了發展自己興趣，有些店家的定休日會比較多，或是不固定。看得出來在鎌倉開店的店主，很多不是把人生完全只奉獻給工作，而是在工作之餘，也尊重自己想追求的生活模式，這也算是一種為自己充電的方法吧？

我曾經聽過住宿客跟我們說，特地去一些想去的店家，卻剛好遇到店休日，感到非常失望。不過，我們更常聽到旅客分享自己與鎌倉店家的人聊得很開心，甚至還變成了好朋友。

如果說店家不定期休店，在某種意味上代表著「人性化」，那麼這種店家的氣氛，應該會很溫馨活潑吧？有魅力的地方，自然而然就會吸引有趣的人前來；而人一旦增加，有個性的小店也會跟著增加，那麼整個城鎮就會變得更獨特。鎌倉正是這樣一個充滿良性循環的地方。

除此之外，我覺得鎌倉有許多店家，都很努力表現自己獨特的個性，同時也希望自

己的特色能夠為鎌倉帶來生氣，活化鎌倉這個地方。像一些比較年輕的店家，他們彼此之間會建立一個聯絡網，在需要的時候，就能互相合作，推動一些地方活動。

比如像「Green Morning Kamakura」是在每個月第三個週日舉辦。這是一個早晨的社區活動，主要以「食」與「音樂」連結生活。活動或許會有現場音樂會，或販賣一些輕食，或舉辦市集。大約早晨八點左右，常可以見到當地人手拿著咖啡或點心，一面欣賞現場演唱的光景。

另外，「鎌倉一日無錢旅行」，指的是「今天整天都不要使用錢，而是要用『心』去享受服務」。簡單來說，比如可以用物品交換服務，或是協助店家做一些事情，就能夠得到你想要的商品或服務。這個活動是由鎌倉當地的 NPO 組織所主導。這個組織的理念目標，是創造一個可以永續經營的城鎮。這個活動從二〇〇九年就開始至今。參加的店家也越來越多，目前已經有二十多家店參與其中。具體而言，比如可以幫忙餐廳打掃，換取一份餐點；帶著自己作的果醬，跟店家交換麵包；或提供一些有幫助的資訊，來換取等價的物品或服務時，自然而然就會達到溝通協調。這個活動讓我們對長久以來一杯咖啡。或許剛開始會覺得不用付錢很奇怪，但當店家與顧客在討論要用什麼東西來換取等價的物品或服務時，自然而然就會達到溝通協調。這個活動讓我們對長久以來一直視為理所當然的「金錢」，賦予一種新的定義。除了這個活動以外，還有不定期舉辦的物品交換市集，讓本來用不到的東西可以找到新的主人，再次發揮物品的功能。

在東日本大地震後，「鎌倉支援隊」自發性地展開東北地區的援救工作。這個「鎌倉支援隊」，就是由鎌倉當地的餐廳店家與市議員一起集結鎌倉的力量，協助救災，目前此項活動仍持續當中。「龜時間」雖然沒有直接參與活動，但是我們將民宿活動「旅人拍賣會」的部份收益，捐款給「鎌倉支援隊」。

在鎌倉御成通，有一家賣玩具的老店，因為颱風的時候遭到破壞，後來附近的餐廳店家開始進行募款活動，希望可以將捐款作為玩具店的修繕費用。像這樣，大家在自己能力所及的範圍各自奉獻，這也是鎌倉這個地方，令人覺得既可靠又可愛的地方。

身邊高手雲集，多麼幸運！

在建造民宿「龜時間」的那段時間，所有的工作我們都是盡可能自己做。不過在某些重要細節，還是得拜託專家替我們處理，才能完成一個高品質的空間。為了要實踐「轉型城鎮」的理念：「實行社區內的循環經濟」，當我們有需要時，都盡量尋求當地人的協助。很幸運的，以鎌倉為首的湘南地區，許多有才華、有技術的居民就住在我們附近。

比如，民宿「龜時間」的那三個漢字，就是拜託推動社區貨幣團隊「MAMIMAMI」

的伙伴、矢谷左知子女士來書寫。當初，就是因為喜歡她自然的畫風，感覺跟「龜時間」想傳遞給旅客的印象相符。而最後她所完成的作品，也的確讓人感受到一種手寫風格的溫潤。而「龜時間」的那隻烏龜，則是由我太太 USHIO 所設計的。曾經有旅客就是因為覺得這隻烏龜的圖實在太可愛了，所以前來「龜時間」住宿。看板、毛巾架或鏡框旁的鐵製邊緣，則是由姆比拉琴的樂團伙伴、齊藤鐵平先生所設計。介紹我們這棟建築物的高田明子女士，則同時負責室內裝潢設計，在照明方面等，給予我們許多寶貴的意見。

而外行人完全無法參與的水電工程，則是拜託材木座當地的業者負責。在有什麼緊急狀況發生的時候，可以立刻請他們前來處理，讓我們非常放心。

在接受委託的朋友當中，有很多是來自鈴真由的朋友圈。比如網站設計是由她的旅行作家友人「旅音」所負責。「旅音」的網站內容相當豐富，裡面紀錄著許多旅行的經歷故事，一問之下，才知道他們之前就有網站設計的工作經驗，所以他們的網站都是自己設計維護的。為了引發旅客的好奇心，他們建議可以在民宿開業之前，就先架設網站，裡面放一些民宿的照片。掛在客房牆壁上的掛軸，同樣也是鈴真由的朋友、也就是書法家春照小姐所畫。這張掛軸想傳達的是一隻烏龜住在民宿的意向。另外，鈴真由的朋友們，利用鎌倉一位染織老師贈送的布料，將之做成坐墊、棉被或床罩，最後在上面，再印上一個手工製的烏龜印章。大家用手工一點一滴完成的物品，相信應該可以傳遞給住

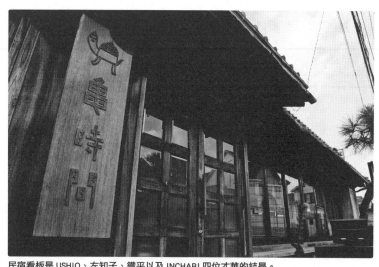

民宿看板是 USHIO、左知子、鐵平以及 INCHARI 四位才華的結晶。

為了追求永續經營

在過去，我們一直追求著遙不可及又炫目的物質。然而，我們身邊有很多我們以為無用的東西，如何再度發揮它應有的價值，

宿旅客，讓他們感受到我們的用心。

其他還有許多給予我們協助的朋友，不過因為礙於版面的關係，無法一一介紹。我想，民宿「龜時間」就是一個大家凝結各自的才華，共同完成的作品，所以它的完成度與品質，比我當初預想的還高得許多。特別是當我們有所需要時，身邊的朋友總是會立刻毫不猶豫地伸出手來協助，朋友的支持也是鼓勵我們最大的動力。

才是這個時代下，我們真正應該要做的事。雖然現在在市面上，充斥著許多新奇的商品，舊有的東西不斷面臨被淘汰的命運。但其實仔細想想，真正重要的、需要的、大部分我們早就已經擁有了。不要過度消費、再次利用物品、創造一個永續經營的社會，要實行這些理想，並不像說得那麼地容易。以下，我簡單介紹幾個在民宿「龜時間」，為了實踐這個理想而下過的功夫。

在前文，思考民宿理念的那個章節裡，我有提到，如何活用荒廢的老房子，在景觀保存的工作中是一個很重要的課題。雖然，鎌倉這個城鎮裡還保有許多古色古香的建築物，但隨著屋主的高齡化，或是因為修繕費用太高，所以很多房子都不得不面臨到被拆除的命運。我認為，巧妙運用這些老房子，讓鎌倉可以保有它本來的街景氣氛，這應該是今後在進行街道重建的重點方向。這幾年，有越來越多的老房子，選擇保留屋子本來的特色與個性，進行改建工程，作為租屋或是店鋪，給老房子注入新的生命。我也衷心希望，這樣的潮流可以繼續下去，以減少那些可能破壞街景的過度開發。我也期望「龜時間」，可以成為推動這樣風氣的一個助力。

在改建「龜時間」時，我們盡量不要花到沒必要的費用，而是將心力，放在活用手邊已有的資源。不過老實說，當初我們手邊資金不夠也是個原因啦……。如前所述，我們在進行房屋的改建時，先得到房東的許可，絞盡腦汁思考要怎麼利用那些老舊的物資。

像民宿淋浴間及廁所的門，就是來自於葉山一個即將被拆除的房屋，而那扇門因為我們的「拯救」，而被賦予新的生命。在材木座，也有很多老房子被拆除，我們也曾經從拆除現場，拿回了許多木材或資源。那些要被丟掉的東西裡頭，其實有很多都是稍微整理一下就可以再使用的東西，如果就這樣丟了，真的相當可惜。「龜時間」裡面有許多手工製作、或手工修繕的東西，這些都是獨一無二、再也找不到一模一樣的，所以我們都很珍惜小心使用。比如民宿裡有張竹簾，之前本來壞得差不多了，後來經過工作人員一根一根地修理，這個竹簾才一直能使用至今。

在做菜時會產生的廚餘，我們利用葉山的一位主婦所設計的廚餘處理桶，盡量減少廚餘的量。這個廚餘處理桶的優點在於，它不會讓裡面的土一直增加，而且經過處理的廚餘其實都是很優質的堆肥，所以我們也很常將桶子裡的東西倒入庭院的小菜園裡。在這個菜園中，我們買了很多在地的種子，盡可能種那些隔年就可以收成的蔬果。另外，在房屋改建時，我們有刻意保留一些本來雜亂生長的竹子，之後再將那些竹子作為民宿的造景使用。我們也會剪一些生長在民宿周邊或附近的小花小草，將之插在瓶中，放在房間內，讓房客可以欣賞，也可以從植物中感受鎌倉的季節感。

在之前有提到社區貨幣的概念，我們也模仿這樣的概念，讓旅客跟民宿主人之間，可以藉由交換自己的特長或能力，以得到最高 CP 值的物品或服務。比如像整理庭院，

只靠我們的工作人員，其實是人手不足的。所以我們就會募集志工來幫忙。為了感謝來幫忙的人，我們會請他們餐點或飲料。由於我們跟參加的志工之間，並沒有金錢的關係，所以我們之間的連結，就超越了一般旅客與民宿主人的層次。有許多旅客，雖然離開了民宿，但至今還是跟我們保持很好的友誼關係呢！

生活與工作之間的平衡點

旅館業跟一般工作不一樣，並沒有所謂的定休日。因為輪班的關係，所以要安排連續休假是有點困難的。因此，我們會在冬天淡季，設定長一點的休業期間，讓工作人員可以利用這段時間好好地「充電」。在「龜時間」的工作人員，許多都是在世界各地旅行、或是在海外居住過，所以大家都是旅行愛好者。我們也盡量讓大家可以在工作之餘，也能確保擁有兩週左右的休假，以便安排旅行。

此外，在「龜時間」的工作人員，很多人都另有安排其他工作。比如以我自己為例，我除了負責民宿之外，也一面持續姆比拉琴的音樂活動，在「龜時間」一個月舉辦兩次姆比拉琴的教學，或是在吉祥寺定期進行現場表演。而和我一起建立民宿的鈴真由，

在民宿開幕的那段期間，因為同時也找到公所的職務，所以後來她是以「民宿志工女主人」之姿，一直從後方給予我們支援，同時也參與了許多活動的企劃。而因為替我們開設網頁而成為伙伴的阿清，則一面負責為旅遊作家「旅音」出版書籍，還一面進行攝影師、網頁設計及作家的工作。本來擔任值夜班的ROMI，現在成為白天的工作人員。因為她品味獨特，又擅於操作工具，若臨時需要製作些什麼，她做出的成果總是讓我們刮目相看。「龜時間」所營造出的氣氛，許多都要歸功於她，此外，她還兼做美術創作、庭園設計、樹屋建造等的工作。「Café Kamejikan」的伊佐店長，同時也有經營一個網路購物平台，主要販賣自己設計、縫製的衣服，以及一些精選的小雜貨。「夜龜時間」的祐造店長，則是兩個孩子的父親，一面擔任家庭主夫，同時也是提供月子餐「Come Comer」的負責人，在工作中發揮自己料理的才能。

像這樣，雖然「龜時間」的人員都不是全職工作者，但是當我們塑造一個「不管你另外還想做什麼，我們都會支持」的工作環境時，反而工作人員的效能可以更高。大家找到工作與生活之間的平衡，既可以實現自我，又不會勉強自己的意願。就好像用烏龜的步調一般，緩慢而穩健，一步步朝著夢想前進。

在民宿白天固定工作的人員，都是經由朋友介紹而來。而夜班人員則是不定期在網路招募。基本上，夜班人員屬於志工性質，我們會供餐、供住，同時我也會盡我所能教

授他們英語、料理、姆比拉琴等技能。我們特別希望年輕人可以前來嘗試當民宿的志工，我會分享自己過去在旅途中與人邂逅的樂趣，同時分享「轉型城鎮」活動的經驗。希望藉此，志工可以開闊視野，這些也將成為他們提升自我的養分。

過往歷代的夜班人員，大家都充分展現自己的活躍才華。首先我想先介紹第一代的夜班人員阿純，他是個為了參加震災志工，而不惜辭去工作的好青年。我們在房屋改建之際，他發揮自己擅長的木工技術來協助我們，讓工作得以順利進行。另外，還有個夜班人員 BITOKE，他在岐阜的老家也正好在經營民宿，所以他提供我們許多經營民宿的方法與注意事項。瑜伽老師友子、及串珠達人麻衣子則分別發揮專長，提供房客學習課程。而現在，白天工作人員 ROMI 負責的塔羅牌課程，也相當受女性旅客的歡迎。主動報名參加夜班志工的小尚，在之前有咖啡店上班的職務經驗。他後來成為我們民宿第一代的咖啡店店長，在咖啡店剛成立的時候，也有相當大的貢獻。而平日主要擔任翻譯工作的繪美，有時也會過來協助我們值行夜班。

這些多才多藝的「龜時間」工作人員們，每個月會有一次開會兼聚餐的機會，餐會形式通常是一人帶一道自己做的料理，與大家分享。每次大家帶來的料理都相當豐富，比外面餐廳販賣的，還要豪華許多呢！在餐會時，我們也歡迎工作人員的家人一同參加，在輕鬆的氣氛中，大家互相交流自己在工作上的感受、近況報告、或是有什麼新想法也

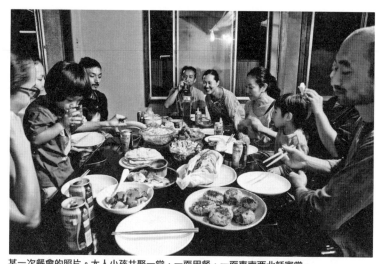

某一次餐會的照片。大人小孩共聚一堂，一面用餐，一面東南西北話家常。

脫離上班族身份後，我才理解的事情

在前面我有提到，可能有些讀者正打算要辭去現有的工作，重新展開新的人生。

在接下來的這章節，我想聊聊我的生活因為「龜時間」，而發生了哪些改變。我認為最大的改變在於，我理解到，我必須對自己的工作、甚至是人生的所有面向負責。當然，我是個上班族時，也會有所謂的責任。但身為上班族時，我的心態是，反正後面總是會有公司撐著，我只要在一定的範圍內行動就好。然而，當你自己負責一個事業時，雖然

可以提議。這樣的交流加深了工作人員們的感情，也提升了對民宿的向心力。

有權力可以選擇何時要休息，但相對的，如果選擇了休息，收入就會變少。或是如果臨時發生了什麼事，很有可能連營業都沒辦法。我必須認真謹慎看待每一天，也充分體會到何謂「活著」。

另外，和上班族最大的差異就是沒有所謂明確的休假日。雖然在輪班制度上，一週會有一天的休假日。但即使是休假日，其實還是無法讓腦袋完全脫離工作。特別是開業第一年，即使休假，也得忙著剩下未完成的瑣碎雜事，所以等於是沒有休假。雖然工作量增加，但因為慢慢實現了自己的夢想，所以心理上的壓力，反而是漸漸減輕的。

為了讓自己能走更長遠的路，適當的休息是必要的。因為可以自由運用時間，所以有機會的話，我會把一些工作帶回家，增加自己與家人孩子互動的時間。換句話說，我從之前總是被時間追趕的生活，改變成現在必須自我進行時間管理的生活模式。

我常常被人家唸，以前在當上班族的時候薪水比較高，且生活也比較安定，何必要選擇現在這種生活呢？但取而代之，我得到的是與社區居民的互助關係、可以從事喜歡的工作的喜悅、以及與家人共度的快樂時光。我想，我最大的改變，應該就是增加了用金錢無法計算的財富吧？

為什麼我們需要烏龜步調的時間？

時間是無形的、難以捉摸的。從人類歷史來看，本來夏天的白晝就比較長，所以我們在夏天會工作比較長的時間；相反的，冬天的工作時間則會比較短。人類一直以來都是依循著大自然的道理而生存下來。即使後來發明了時鐘，但人類在很多時候，還是會利用因季節而稍微改變時間長短的「不定時法則」，來調整生活作息。不過隨著技術的發展，現在連一秒鐘的長度都被精確計算，這種人工的時間左右著我們生活的步調，特別如果是上班族的話，一年四季的工作時間都一模一樣，而我們也早已認為那樣的模式是理所當然。

追求精確時間的極致表現，大概就屬日本的交通工具時刻表了。外國人總是讚嘆著日本時刻表的準確度，我想，那也是要歸功於日本人追求精進的技術，以及勤勉努力的特性。不過，那真的能為人類帶來真正的幸福嗎？為了掌握精確的時間，現在我們生活的時間，必須細到以「分」為單位。如果電車晚了一分鐘，我們就會開始感到煩躁不安；或朋友遲到五分鐘，我們就會忍不住抱怨。其實，「時間」本來就只是將一天劃分成幾個區段的單位而已。不過，在大都會，本來這樣單純的一個單位，卻被人類操控著。人畢竟不是機器，如果長期在沒有空隙可以喘息的狀態下，肯定會累積過大的壓力。我想，

一個萬事都要追求最精確的社會，或許也是精神最為貧瘠的社會吧？

雖然我並不清楚人類是從什麼時候，開始以時間長短作為薪資的標準，但有句話：「時間就是金錢」，可以看出時間是具有金錢價值的。雖然，為了賺取生活費，本來就必須付出時間以換取金錢。不過，如果是在工作以外的時間、甚至是自己的閒暇之餘，真的也必須用那麼精確的時間來生活嗎？即使沒做什麼大事，但那段完全屬於「自我」的時間，也是相當重要的。金錢畢竟只是個工具，並非是我們追求人生的最終目的，我們又何苦為了金錢，而斤斤計較時間要多麼的精確呢？

在現代社會裡，手機或是網路，這些讓我們生活過得更便利的工具俯拾即是。但我們卻也常被過多的情報，壓得喘不過氣。隨著科技的進步，讓我們自以為人類過著進化的文明生活。然而實際上，我們因為身邊充斥著過多的資訊，反而讓我們失去了思考的機會與智慧，也減少了與身邊家人、朋友對話的時間。這樣的生活讓我們忽略了身為「人」應該追求的本質。我們的精神層面漸漸墮落，卻毫不自覺。令人不免擔心，人類會不會哪一天就這麼墜入谷底了呢？

有些人天生就是急性子，有些人天生就是慢郎中。我們何不尊重每個人的個性，讓他們按照自己覺得舒服、自在的步調前進就好呢？然而，在現實生活裡，我們往往將「效率」擺在第一順位，在追求競爭的風氣下，強化了每個人都必須「快速」的生活形式。

只是我認為，在「終生雇用」這種工作結構漸漸崩解的現代社會，唯有每個人都找到一個適合自己、且無須任何勉強也能持續的工作，才能為社會的永續發展打下穩健的基礎吧？

民宿「龜時間」，是我和鈴真由兩個人共同的結晶。我們因為體驗過南美、亞洲或非洲的日常生活，知道時間緩慢的流動，以及人與人之間的對話是多麼重要，所以將我們兩個人的共同感受，以民宿「龜時間」的形式呈現。雖然民宿不大，但我們兩人都想藉著這小小的民宿，去證明「比起思考怎麼賺錢、花錢，思考如何度過你的『時間』，應該蘊含著更多有意義的人生哲理」。為了實現一個可以永續發展的社會，我們刻意不選擇都市，而是選擇可以自給自足的鄉間，作為民宿的地點。如果當初是選擇在都市的話，或許可以過著比現在更加方便的生活吧？我常在想，若是在大城市也能夠實現永續發展的理想，那真是再好不過了。

完成了夢想中的民宿，我重新體會到的是，如果一心只想著要趕快到達目的地，反而不一定會得到幸福。我想起「龜時間」命名由來、也就是「MOMO」故事後半段的某個場景：當主角匆匆忙忙地往某個方向走，卻怎樣也走不到目的地…；反之，越放慢腳步，反而可以離目的越來越近！

那麼，幸福究竟在哪裡呢？有關這個問題，我想，當自己決定好一個目標，並全神

貫注朝著目標接近的過程裡，幸福就存在其中。舉個例子來說，即使沒搭上新幹線，搭乘各站停車的慢車旅行，雖然路程緩慢，但或許可以體會到更深層的旅遊之趣。

找回人與人之間的情感連繫

雖然比起以前，有許多東西變得更便宜、更容易入手，但現在很多商品的壽命都越來越短。當我們身邊充斥著這種商品，漸漸的，我們也容易覺得只要滿足眼前暫時的需求就好。一個國家的決策者，也漸漸只會把重點放在眼前幾個月的景氣維持，而像核能發電等等並非立即性的的問題，將繼續推託給我們的下一個世代。如果從大宇宙來觀看人類這樣的作為與態度，人類不負責任的醜態將多麼不堪啊！

當我們看到樹齡有好幾百年的古木、或是亙古不變的景象時，我們會感嘆，跟地球的歷史相比，人類的時間是多麼短暫而虛幻。自然而然的，我們就容易用謙卑的態度，去臣服於大自然。我想，如果將這樣謙卑的心態放在日常生活中的話，相信這個社會將會更加美好。「龜時間」這棟建築物擁有八十年以上的歷史，某種意義而言，它也算是我們人生的大前輩。在「龜時間」裡度過的時間，總讓我感受到悠長時間的流動。同時，

也讓人自然而然地體會到，人類必須要珍惜資源的重要性。

人類自古以來，就屬於大自然的一部份。既然是大自然的一部份，不只是生物，我們也應該要在一個包含泥土、空氣等無生命物質的「循環」之中，找到我們的立足點。

但是，當人類持續埋頭追求著文明生活，與大自然漸行漸遠，我們也遺忘了自己只不過是大自然「循環」當中的一小部份而已。如果我們能重新找回大自然「循環」中人類的角色與定位，一點一點去修復我們所犧牲的、失去的東西，那麼人類應該就能再度回歸到完整而健全的生命之道吧？

自從這個社會，在許多方面都可以用金錢快速解決事情，一切變得越來越方便。然而同時，人與人之間的距離似乎也變得更加遙遠了。我想，善用已有的物資、偶爾尋求身邊的人的協助、並懂得知足常樂，這樣才能讓人類的精神生活變得富足。人類是社會的一部份，如果想要擁有品質更好的生活，勢必要跟這整個社會作連結。或許偶爾會覺得很麻煩、或沒效率，但唯有找回人與人之間的牽絆與聯繫，才能活得更輕鬆愉快。

只要身為「人」，都不應該違背這大自然循的道理；而在社會中，每個人也應該找回真正的本我，活出自己的色彩。人與人，不應該是競爭的關係，而是要互相協調，扮演各自適合的角色，同心為這個社會貢獻一己之力。如果可以實現這樣的理想，那麼一個不被金錢束縛、永續發展的社會將不再只是一個遙不可及的夢想！

雖然我們經營著一家名為「龜時間」的民宿，但偶爾我們也會像隻兔子般到處忙碌奔走。在許多方面，我們還尚未發展成熟，今後勢必要面對的是無數的嘗試。或許成功，也或許失敗，但不變的是，「龜時間」將持續探索著何謂人類的幸福，並將這些智慧，傳遞給更多的人知道！

你覺得「龜時間」是個怎樣的地方呢？

CUSTOMER NO.3　MASAHIKO TERAMOTO

夢到自己搖搖晃晃地坐在龜背上

在這篇文章，我不想將話題侷限於「民宿」這個框架中。接下來我想跟各位分享的是，在「龜時間」度過的「時間」裡，我似乎來到一個令人安心、療癒的四次元空間。

我與雅之先生，是在辛巴威的傳統樂器姆比拉琴的體驗教室認識的。在那天晚上，他與老師合奏的音色是如此悅耳。而仔細一看，甚至可以發現他的大拇指居然彈到出血了，他卻仍不自覺，忘我地繼續彈奏著。之後，我多次邀請雅之先生，來我的店裡舉行體驗姆比拉琴的課程。

而雅之先生所創立的這間民宿，不管是背景音樂、或空間設計方面，我們可以從其中，感受到他所熱愛的大地之韻律，以及異國風情融合其中的和諧。而那樣的核心精神，也深深吸引了我們這種旅行熱愛者。

對了，住在鎌倉近郊的居民，也可以隨時到週末假期所提供的「Café Kamejikan」，或是一個月兩次的「夜龜時間」來用餐。這裡所提供的餐點美味度，就連同業的我，也都忍不住豎起大拇指。即使不是旅客，也可以進去用餐，相當推薦！

不過，如果時間許可的話，建議還是規劃一下，來這裡住個一天，盡情地放鬆，將身體完完全全交付給微醺的感受當中。享受一下坐在龜背上，欣賞被夕陽染成一片的橘紅大地、或是日出時刻，那由海面緩緩升起的魚肚白！

寺本雅彥

1769 年出生於神奈川縣。經營一家名為「pointweather」的咖啡店，是一間以橫濱附近「綱島」的旅遊意境為主題的小餐館。在這裡，你可以享受到綱島的風味佳餚，店內的擺設也設計得像旅館的大廳。不管是想諮詢旅遊計畫，或是想品嚐旅遊的余韻，都歡迎來這家「pointweather」喔！

第四章

在鎌倉店家，
體驗烏龜般的生活步調

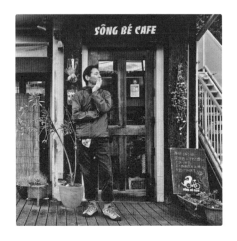

用生命深愛著鎌倉的餐廳主人

SÔNG BÉ CAFE

SÔNG BÉ CAFE

SÔNG BÉ CAFE，這家店名起源於越南燒烤物的發音。在這裡，你可以品嚐到許多東南亞料理。從鎌倉車站裡的月台就可以看到這家店，可見其優越的地理條件。然而一踏入店內，卻又能感受到放鬆悠閒的氣氛。其中，我特別想推薦料理，比如越南的米線「Pho（780日幣）」，料理使用的是手工的醬料，並忠實呈現道地的味道。另外，泰國炒麵「pad thai（850日幣）」也很好吃。這家店飲料及甜點選項也相當豐富，所以在鎌倉這裡已經開業許久。老闆是土生土長的鎌倉之子，有關鎌倉的事，從街頭到巷尾，沒有一個難得倒他。

他同時也擔任「鎌倉旅遊諮詢中心」的指導者，像個大哥哥般，總是給人一種可靠的感覺。他另一個身份是，推行永續經營的生活型態、NPO「KAMAWA」的代表人物，對於環境相關活動都相當熱心參與。而他的餐廳，也常提供給大家討論時事相關問題，像是一個社區討論的中心總部。推動「鎌倉一日無錢之旅（每年12月的第一個週三舉辦）」活動，讓店家與顧客在這一天不經由任何金錢，進行服務的交換活動。這是一間不惜任何努力，就是為了讓鎌倉往更好方向前進的店家。

INFORMATION

ソンベカフェ /
SÔNG BÉ CAFE
⊕ 鎌倉市御成町13-32
☎ 0467-61-2055
🕐 10～3月11:30～20:00
（週六～21:00）
4～9月11:30～21:00
（週六～22:00）
㉄ 週三
Ⓗ http://song-be-cafe.com/
MAP→P106 ❶

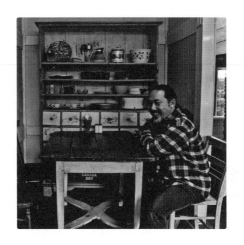

充滿童趣的咖啡店 & 雜貨店

WANDERKICHEN PROJECT

WANDERKITCHEN PROJECT

　　一家隱身於巷弄之間的咖啡店「WANDERKICHEN PROJECT」，之前是位在長谷的住宅街內。因為有許多異國料理及豐富的飲品，加上復古風的空間設計及週末現場音樂演奏等等，成為相當夯的一家店。不過因為客人太多了（笑），所以在 2008 年老闆決定收店。在 2012 年時選擇在御成通商店街裡的小巷弄內，悄悄地再度開始營業。跟之前一樣，提供道地而平價的異國料理。在之前的餐廳收店以後，企劃團隊開始多方面展開經營，在同一條商店街開了一家專賣泰國年輕設計師的商品「jenteco」，在對面也開了

一家專賣亞洲或世界各處雜貨的「suku‧suku‧suku」。大約就是從那陣子開始，御成通多了許多年輕人喜歡的店家，也增加了人潮。現在，在鎌倉共有四家分店，茅之崎、吉祥寺各一家分店。不管是哪家店，都是工作團隊自行設計內裝，因此都有其獨特的個性。企劃團隊的領導人黑澤邦彥先生，也是咖啡店的主廚，他同時也是位音樂公司的音樂家。他曾說：「我希望可以透過全世界多樣化的食物及雜貨，讓保守的日本可以變得更加活潑」。聽了這段話，真讓人想知道他接下來又會出哪一招呢！

INFORMATION

ワンダーキッチン /
WanderKitchen
⊕ 鎌倉市御成町10-15
☎ 0467-61-4751
🕐 11:00～20:00
㊡ 無

MAP→P106 ❷

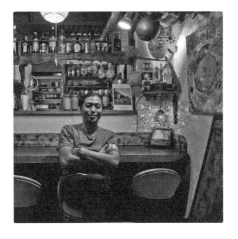

只 要 同 住 在 地 球，大 家 都 是 一 家 人

麻 心

MAGOKORO

主人森下真司先生在二十多歲，於南美洲旅行時，從旅客化身為一個在街頭販賣麻製飾品的商人。花了八年的時間進行世界旅遊，最後從旅遊經驗中得到的結論是：「健康至上」。回國後，開始學習東洋醫學，並在東京開了一間整骨治療店。後來在鎌倉的一個可以看到大海的地方，發現了「麻心」這家店。之後他從 NPO 法人麻製品普及協會接手此店，於 2002 年重新開張。這是一家結合麻製品、自然蔬食與東洋醫學的餐館兼酒吧。雖然他本人在料理方面的經驗尚淺，但與工作伙伴經過長年研究，開發了這家店特有的料理「麻心御膳（1280 日幣）」。藉由提供營養均衡的食物、音樂表演或活動等，讓顧客可以從中，回歸到人類的原點。另一方面，店主也在社區舉辦許多活動，比如擔任鎌倉海濱公園祭典「鎌人市場」的實行委員長、鎌倉 FM 廣播主持人、及在東日本大地震時，組成「鎌倉救援隊」，在第一刻就趕去現場給予支援。店主真司先生因為有豐富的旅行經驗，因此他認為，不管是哪個國家的人，都是地球的一份子，大家都是一家人。不管是鎌倉當地居民或旅客，都被他這樣開放的胸襟深深吸引。

INFORMATION

麻心
⊞ 鎌倉市長谷2-8-11 2F
☎ 0467-38-7355
🕙 11:00～21:00
㊡ 週一
Ⓗ http://www.magokoroworld.jp/

MAP→P107 ❸

推薦

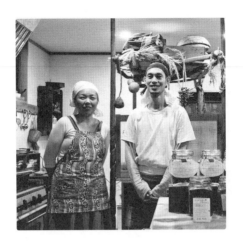

以五穀、豆類及蔬菜為主的素食餐廳

食堂 Pace

SHOKUDOU PACE

店主是「轉型城鎮」計畫的伙伴小光。她本來是一位家庭主婦，後來因為 311 東日本大地震，發願「希望可以藉由食物，讓世界變得更加和平」，於是決定開餐廳。夫妻花了半年，與專家一同改建祖父一百年前所建的老房子，在 2013 年 9 月開始了這家素食餐廳。店名「PACE」，主要源於「PEACE（和平）」與「以地球應有的步調（PACE）生活」的概念。小光的祖母本身就是個料理熱愛者，據說以前就一直很想開一家便當店。當小光剛搬到這家店，要與鄰居知會打招呼時，聽說鄰居們總會向她提起祖母當年的手藝。小光也似乎遺傳到祖母的特質，她曾說：「我覺得，能待在廚房一整天，對我而言就是最大的幸福了」。店內「今日料理」：繩文定食（1200 日幣），是由嚴選的有機蔬菜、米、雜糧、豆類等傳統素材，以創意風格料理而成，份量相當充足。咖啡方面，如果顧客有要求，也可以自己烘焙、磨豆。在夏天的時候，小光也會提供童年時期待過的中東，其傳統料理——油炸鷹嘴豆餅。因為餐點都是主廚用心現場製作，所以需要較長的等待時間，不過也可利用那段時間，一面悠閒等待，一面欣賞古民房的獨特風情。

INFORMATION
食堂ぺいす
🏠 鎌倉市大町2-9-39
☎ 0467-91-2938
🕐 12:00～18:00
㊡ 週五、週六、國定假日
（偶爾會有臨時店休日）

MAP→P106 ❹

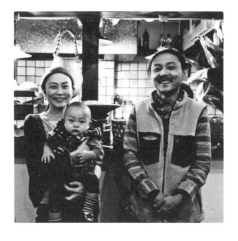

推薦

深受當地居民熱愛的手作料理與自家製酒

満

MAN

　　每個人心中大概都有一兩家不想告訴太多人、所謂的私房店家，而我腦中第一個想到的就是這家「満」。這家餐館的主人是一對擅於招呼客人的夫婦，他們是從活動攤位起家，後來因為被材木座這裡不做作的庶民氣氛所吸引，所以決定來此開店。中午的餐點（各 900 日幣）有三種類的烤魚定食及泰式麵類。泰式麵類是由主廚吉原玲小姐，憑著她過去住在加拿大時記憶中的味道，加以調配。晚餐的價位也相當平價，他們會在店內的黑板上寫著當日提供的料理名稱，並將自家製的富山酒陳列於店內，以供顧客享用。陽光照入大片的落地窗，給人一種明亮舒適感，店內整體也相當簡單乾淨。擔當接待的櫻井誠先生同時也是位玻璃藝術家，像燈罩、長桌、凳子等皆是由他所親自製作。另外像廚房的磁磚或壁面，也都是自己設計的，所以店內雖然還嶄新的，但給人一種溫暖而濃都的人情味。為了讓顧客可以吃到美味的餐點，他們除了注重基本的調味料、店內還放置精米機器，以便供應精緻的白米等等。你可以透過開放式廚房一窺他們用心的小細節。為了讓顧客可以專注享用餐點，刻意不擺放雜誌等閱讀的物品。是一家長年深受當地居民熱愛、腳踏實地的小餐館。

INFORMATION

満
🏠 鎌倉市材木座3-3-39
☎ 0467-22-2555
🕐 11:30～14:00 /
18:30～22:30
🈺 週三, 每個月第三個週二
註:中午只有週五、六、日、一營業。

MAP→P106 ⑤

推薦

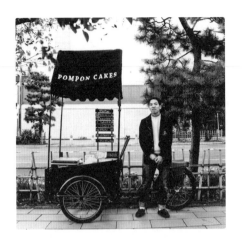

希 望 能 在 路 上 巧 遇 的 蛋 糕 販 賣 餐 車

POMPON CAKES

POMPON CAKES

在大學主修建築的立道嶺央先生，過去在京都里山學習茅草屋頂的修復技能時，覺得應該另外還有更適合自己的工作，於是決定回到出生地鎌倉，準備尋求自己的夢想。因為曾在美國看到幾個年輕人，製作蛋糕時臉上那愉悅的神情；之後在歐洲街頭也體驗過當地熱中於音樂及食物的文化。這些經驗讓他想到，或許可以利用腳踏車，裡面放置蛋糕，做移動式的販賣。後來，他特別訂製了一個專門的販賣餐車，於 2011 年 7 月時實現這個夢想。他的母親也是位甜點研究家，曾在洛杉磯學習過甜點，而立道先生也繼承了母親手作的味道，使用來源安心的食材，一次

大約提供十種類左右的美式蛋糕。從製作蛋糕到販賣，全部出自他一人之手，所以一週頂多只會在路上遇到他兩三次。而且，只有晴天才會開店，所以在路上見到他是很幸運的。他表示，希望可以藉著甜點，認識更多的當地居民或觀光客，所以每次他都抱著一種出門玩樂的心態去街上賣蛋糕。如果你很幸運地在路上巧遇 POMPON CAKES，相信你在鎌倉的旅遊經驗，肯定會更加有趣。立道先生平常也會用推特發文，向網友報告自己（餐車）移動到哪裡了，所以請務必去尋找看看，並品嚐一下可口的蛋糕喔！

INFORMATION

ポンポンケーキ /
pompon cakes
☎ 090-4178-7428
出沒場所請從推特搜尋
Twitter @pomponcakes
Ⓗ http://
pomponcakes.com/

舊鎌倉地區唯一的日式澡堂

清水湯

SHIMIZUYU

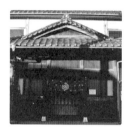

從昭和 30 年開業以來，就一直為材木座提供溫泉，以及一個社交的場所。令人印象深刻的是它那高聳的天花板，讓人完全沒有壓迫感。更衣室相當有復古風情，也常可看到清潔人員認真打掃著寬敞的泡澡缸。在澡堂最盛行的時期，舊鎌倉地區約有十家左右的澡堂，不過現在只剩「清水湯」一家。第二代店主清水博士先生也曾想過關閉澡堂，但因受到許多老顧客的支持與鼓勵，所以決定繼續營業。清水先生表示，希望澡堂不只是個讓人洗澡、流汗的地方，更希望可以藉由澡堂這個場所，讓人們能夠跨越世代隔閡，互相交流。所以他雖然另外也有在公司工作，但一到假日就會趕回家鄉，與家人一同經營、守護澡堂。如果你有經過這裡的話，要不要來澡堂泡個澡、放鬆一下呢？

INFORMATION
清水湯　㊐鎌倉市材木座1-10-24　☎0467-22-4697　🕐15:00～21:00　㊡週一、三、五
MAP→P106 ❻

蕎麥麵的

梵蔵

BONZO

店主林本伊平先生在 20 多歲時就有世界旅遊的經驗，從旅行經驗中，他立志要成為日本代表食物——蕎麥麵的專家。經過五年的學習，他決定回歸到自己的故鄉鎌倉，在 2008 年於材木座開業。為了追求美味與健康，他對蕎麥麵粉與水相當要求，只用自家的石臼自製蕎麥粉，並堅持手工製作。基本上只提供「十割蕎麥」（成分中不摻小麥粉，只使用蕎麥粉），不過有時因季節不同，也會提供更有口感的「更科蕎麥」（只取用蕎麥胚乳中心層的粉）。林本先生不只追求製作技巧的精進，平日也相當熱心參與許多活動，在東日本大地震震災支援也可見到他的身影。是個不斷追求自我挑戰的人。

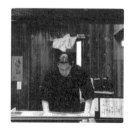

INFORMATION
梵蔵　㊐鎌倉市材木座3-17-33　☎0467-73-7315　🕐11:30～15:00 / 18:00～21:00（週二、五的晚上只接受訂位）　㊡週四　🌐http://bonzokamakura.com/　MAP→P106 ❼

鎌倉名產　剛獲捕的吻仔魚專賣店

MONZA MARU

MONZA MARU

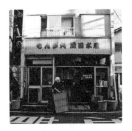

　　專門撈捕吻仔魚的漁船「MONZA MARU」，其前身為燃料店專賣店，從戰前就開始營業。上一代店主於平成八年正式開始吻仔魚漁業，至今吻仔魚已是鎌倉代表的名產之一。這家店捕獲的魚雖然主要是賣給餐廳，不過也可以直接向他們買魚。日出時刻店家就會去捕魚，而九點半開店時間一到，他們就會離開海邊，所以在上午可以目擊店家在處理魚的作業場景。捕獲量每天都不一定，生的吻仔魚也只限當天販賣，賣完即不再供應。冬天（一到三月）由於是禁漁期間，因此是販售海帶芽。

INFORMATION
もんざ丸 前田商店　㊐鎌倉市材木座6-3-32　☎0467-22-2960　🕐9：30～17：00（賣完即結束）
㊡無　🅗http://sea.ap.teacup.com/monzamaru/　　MAP→P106 ❽

　　　　使用自家製酵母，
　　製作令人安心的美味麵包

MAMANE

MAMANE

　　店主是宮浦真理小姐。她因為在北海道品嚐到美味的麵包，於是決定要開始學習製作麵包。在鎌倉老店 KIBIYA 麵包店學習一陣子後，於 2009 年到材木座自己開業。這是一家只有內行人才會知道、隱身於小巷弄間的麵包店。酵母原料會隨著季節改變，有時會用酒粕、生葡萄、檸檬、番茄加九層塔等等。因為酵母原料不同，麵團的發酵程度也每天隨之變化，據説剛開始時，讓宮浦小姐困擾不已。為了提供顧客可以安心食用的麵包，她堅持使用北海道產的麵粉。一天大約只烤十五種的麵包，建議在中午時去購買，比較能有較多樣的選擇。順道一提，「麻心」所提供的麵包就是向 MAMANE 特別訂購的產品。

INFORMATION
ママネ / mamane　㊐鎌倉市材木座3-6-2　☎0467-23-6877　🕐11：30～18：00　㊡週日、一、二
🅗http://mamane.exblog.jp/　　註：今後預定會遷移至材木座的其他地點。　　MAP→P106 ❾

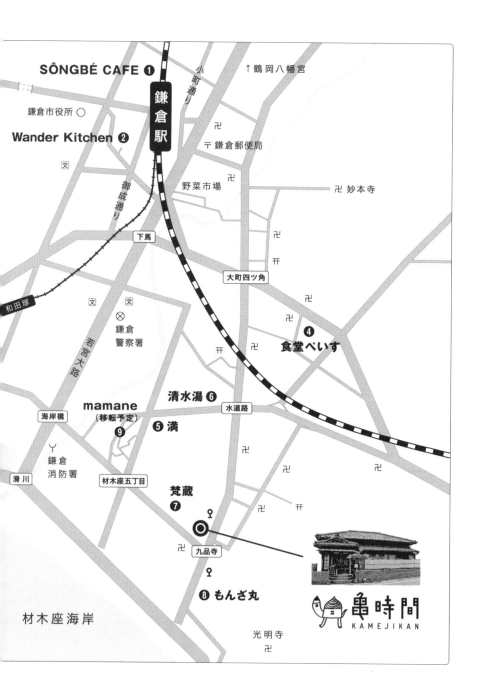

SÔNGBÉ CAFE ❶

↑鶴岡八幡宮

小町通り

鎌倉市役所 ○

鎌倉駅

Wander Kitchen ❷

御成通り

卍

〒鎌倉郵便局

卍

野菜市場

卍 妙本寺

下馬

卍

大町四ツ角

卍

和田塚

㊅

鎌倉
警察署

㊅

卍

卍

卍

卍 食堂ぺいす ❹

若宮大路

清水湯 ❻

海岸橋

mamane
（移転予定）

❺ 満

卍

水道路

卍

卍

㊅

鎌倉
消防署

滑川

材木座五丁目

卍

卍

卍

梵蔵
❼

九品寺

卍

材木座海岸

❽ もんざ丸

光明寺

卍

亀時間
KAMEJIKAN

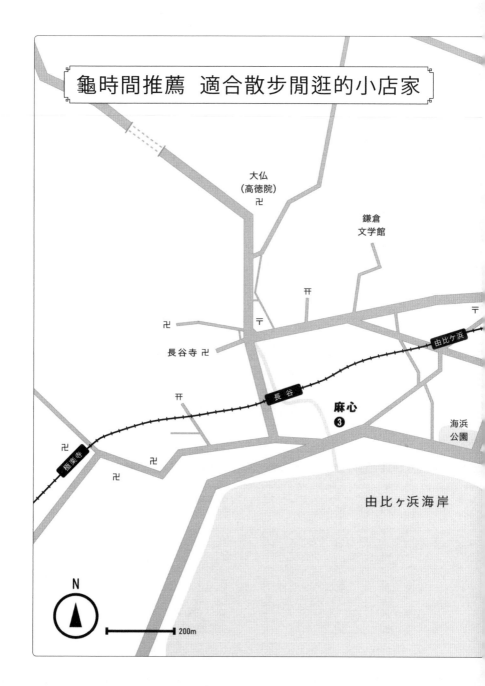

龜時間推薦　適合散步閒逛的小店家

大仏
(高徳院)
卍

鎌倉
文学館

長谷寺 卍

極楽寺

由比ケ浜

長谷

麻心
❸

海浜
公園

由比ヶ浜海岸

N

200m

後記

依稀還記得，對未來懵懵懂懂的二十歲。大學畢業後，我沒有選擇工作，而是前往尼泊爾。開啟了尋求夢想的兩年又十個月的旅程。之後醉心於姆比拉琴的美……。或許從旁人的角度來看，根本搞不懂我這個人到底要往何處去。但現在回頭來看那段時光，不管是在開普敦與朋友的共同經營、在辛巴威的學習姆比拉琴、旅程中與當地人或其他旅人的交流等等，這些經驗的集結，正是造就今日「龜時間」的素材。我的姆比拉琴老師 Garikai Tirikoti 曾在二○一三年初來日本旅行，當時也在「龜時間」舉辦了現場表演，

當時我很榮幸能與老師同台演出。在耶路撒冷邂逅的巨石攝影師須田郡司先生，至今在「龜時間」舉辦過兩次的攝影展及演講，也深獲好評。

或許，決定自己想從事的工作，並一心朝目標前進，這才是人生當循之道。然而，在經歷了過去那段日子，現在的我認為，如果還沒找到自己最終想要追求的夢想時，只要在那每個當下，去做自己想做的事情，那麼自然而然地，你就會被引導至適合自己的那個方向。人不一定得乖巧地走在所謂的康莊大道上，且走且看的行進，誰說不會走到目的地呢？我想告訴那些煩惱於下一步該怎麼走的年輕世代：就是因為現在這種充滿變

數的時代，你更應該積極地挑戰嘗試自己喜歡的事情，那麼，從那段過程中，你將會更明確看到自己下一個方向。

因為參加了「轉型城鎮」計畫，我對未來抱懷著希望與期待；而藉由參加這個活動以及開民宿的經驗，我與許多很棒的人相遇，並品嚐到了完成夢想的喜悅。而且，越理解鎌倉這個地方，以及這裡的居民，我發現自己更加喜愛這個城鎮。當我們擁有共同對未來的遠景，與周邊的人合力完成時，就會產生所謂的化學反應，許多戲劇般的展開接續而來。今後在「龜時間」，我還將會遇怎樣的人，又會發生怎樣的故事呢？一想到此，就令人超級期待！

這次，有幸能有執筆此書的機會，讓我也回憶了許多往事，再次深深感受到，「龜時間」是由許多朋友的協助下，才能順利誕生。因此，這本書也可以說是與「龜時間」有機緣的人們，所賜予的寶物。我想在此，向所有支持我們的朋友們，致上我最深的感謝之情。

<div align="center">全文完</div>

國家圖書館出版品預行編目（CIP）資料

龜時間 / 櫻井雅之著；楊雅銀譯 . -- 初版 . --
臺北市：沐風文化, 2019.01
　　面；　公分 . -- (輕旅行；4)
ISBN 978-986-95952-6-1(平裝)

1. 民宿 2. 文化觀光 3. 日本鎌倉市

992.6231　　　　　　　　　　107017441

輕旅行 004

龜時間

作　　者	櫻井雅之　Masayuki Sakurai	
譯　　者	楊雅銀	
編　　輯	陳薇帆	
封面設計	柳橋工作室	
內文排版	柳橋工作室	

發 行 人　顧忠華
總 經 理　張靖峰
出　　版　沐風文化出版有限公司
　　　　　地址：10076 台北市泉州街 9 號 3 樓
　　　　　電話：（02）2301-6364
　　　　　傳真：（02）2301-9641
　　　　　讀者信箱：mufonebooks@gmail.com
　　　　　沐風文化粉絲頁：https://www.facebook.com/mufonebooks

總 經 銷　紅螞蟻圖書有限公司
　　　　　地址：114 台北市內湖區舊宗路 2 段 121 巷 19 號
　　　　　電話：（02）2795-3656　傳真：（02）2795-4100
　　　　　Email：red0511@ms51.hinet.net

印　　製　龍虎電腦排版股份有限公司
出版日期　2019 年 01 月初版一刷
定　　價　300 元
書　　號　MT004
I S B N　978-986-95952-6-1（平裝）

KAME JIKAN KAMAKURA NO YADO KARA UMARERU TSUNAGARI NO WA
Copyright © 2014 masayuki sakurai / sumisato hayashi / SPACE SHOWER NETWORKS INC.　Chinese
translation rights in complex characters arranged with SPACE SHOWER NETWORKS INC.　Through Japan
UNI Agency, Inc., Tokyo and LEE's Literary Agency, Taipei

龜
時
間